lsen/Plzeň

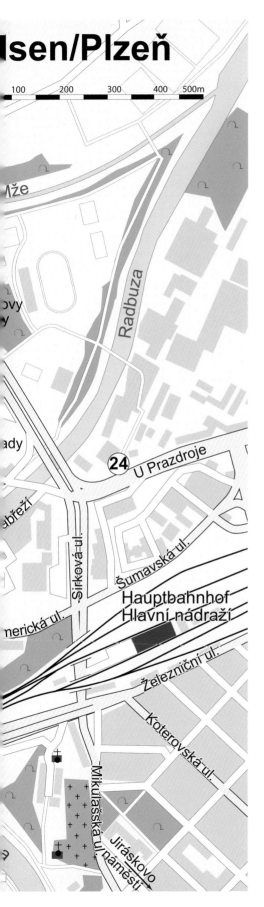

1 kath. St. Bartho...

2 Franziskanerkloster

3 Rathaus

4 Kaiserhaus

5 Pestsäule

6 Haus Zum Roten Herzen

7 kath. Erzdechantei

8 Hotel Central

9 Haus Zu den zwei goldenen Schlüsseln

10 Weiner-Haus

11 Chotieschauer Haus

12 Wallenstein-Haus

13 Gerlach-Haus

14 Bezděk-Haus

15 Salzmann-Haus

16 Haus Zum Weißen Löwen

17 Wasserturm

18 Fleischbänke

19 Westböhmisches Museum

20 Bürgervereinshaus

21 St. Anna-Kirche (heute orthodox)

22 Josef-Kajetán-Tyl-Theater

23 Große Synagoge

24 Pilsener Brauerei

25 Villa von Karel Kestřánek

Pilsen/Plzeň

Ein kunstgeschichtlicher Rundgang
durch die westböhmische
Metropole

František Frýda · Jan Mergl

SCHNELL + STEINER

Deutsches
KULTURFORUM
östliches Europa

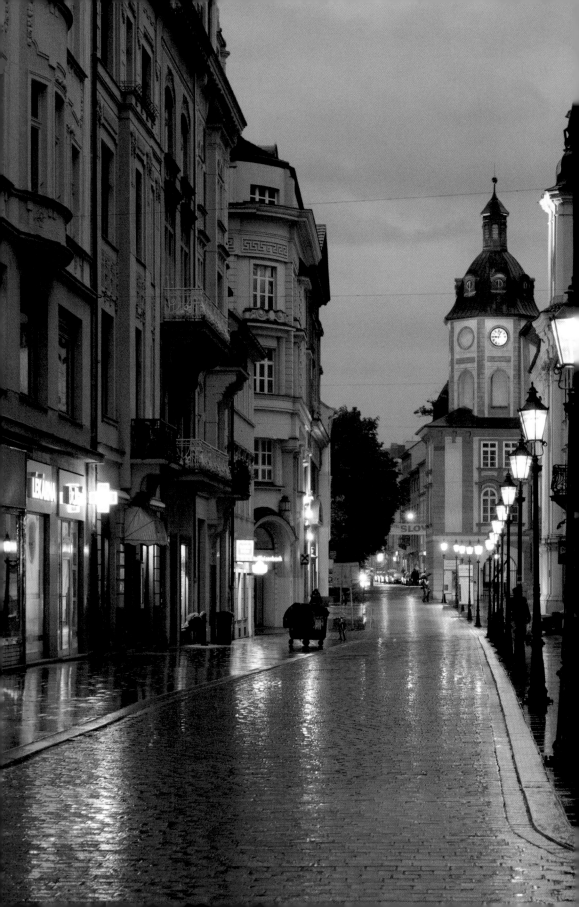

Inhalt

Seite 2:
Blick vom Ring in die
Bedřich-Smetana-
Straße/ulice Bedřicha
Smetany am Abend

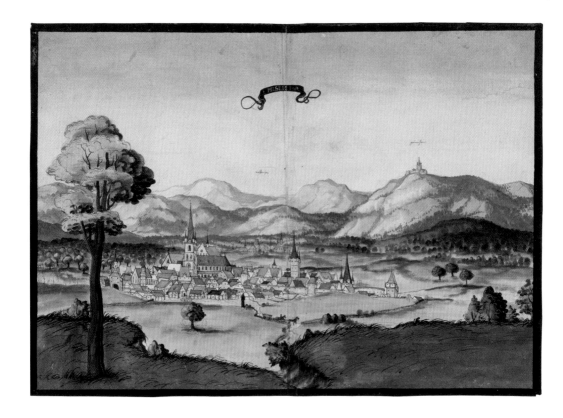

Geschichte im Überblick

Das Aussehen der
Stadtbefestigung ist
auf zeitgenössischen
Veduten überliefert,
hier auf einem der
Reisebilder des
Pfalzgrafen
Ottheinrich, 1536

Pilsen liegt in einer seit ältesten Zeiten von Menschen geprägten Kulturlandschaft. Archäologische Untersuchungen belegen eine dichte Besiedelung der Gegend in der Bronze- und Hallstattzeit, später folgten keltische Stämme. Die Slawen kamen im 7. und Anfang des 8. Jahrhunderts nach Westböhmen. An günstig gelegenen Orten errichteten sie befestigte Siedlungen, die sich zu politischen, wirtschaftlichen und militärischen Zentren der Stammesfürsten entwickelten. Die Anfänge des Christentums sind verbunden mit der Taufe der 14 »böhmischen Großen« und ihrer Gefolgschaft am Hofe Ludwigs des Deutschen im Jahr 845 in Regensburg. Es handelte sich dabei offensichtlich überwiegend um Stammesfürsten aus Westböhmen.

Die älteste slawische Burgstelle auf dem Gebiet der heutigen Stadt befand sich bereits Ende des 8. Jahrhunderts in Pilsen-Bukovec, am Rande des Pilsener Kessels. Zu Beginn des 10. Jahrhunderts wurde sie durch eine befestigte Anlage auf dem Hügel Hůrka an der Úslava abgelöst, die unter dem Namen Plzeň zum Verwaltungszentrum des umliegenden Gebiets wurde. Der deutsche Chronist Thietmar von Merseburg erwähnt Burg und Stadt Pilsen in einem Eintrag zum Jahr 976. Damals musste sich hier ein im Dienste Kaiser Ottos II. stehendes Heer geschlagen geben. Es hatte den bayerischen Herzog Heinrich verfolgt, der nach einem Streit mit dem Kaiser auf der Flucht zum böhmischen Herzog Boleslav II. war. Burg und Unterburg – eine zu beiden Seiten des Flusses gelegene, im Aufblühen begriffene städtische Agglomeration mit acht Kirchen – gehörten in der ersten Hälfte des 13. Jahrhunderts nach Prag zu den bedeutends-

ten ökonomischen und politischen Zentren unter dem böhmischen Herrschergeschlecht der Přemysliden.

Doch das Terrain lag im Überschwemmungsgebiet des Flusses und auch geomorphologisch war es für den Ausbau einer befestigen spätmittelalterlichen Stadt nicht geeignet. Daher wurde auf Beschluss des Herrschers, vermutlich König Přemysl Ottokars II., Ende des 13. Jahrhunderts eine neue Stadt gegründet: Neu-Pilsen, das heutige Pilsen, an dem Zusammenfluss von Mies/Mže und Radbusa/Radbuza wesentlich günstiger gelegen. Vom ursprünglichen Pilsen – dem heutigen Altpilsen/Starý Plzenec – haben sich Überreste der fürstlichen Burgstelle erhalten, innerhalb dieser Anlage die Rotunde der Heiligen Peter und Paul sowie zwei Kirchen der unterhalb gelegenen Siedlung.

Der Ausbau von Neu-Pilsen erfolgte, wie damals üblich, nach einem regelmäßigen Grundriss mit streng rechtwinkliger Anordnung der Straßen. Lediglich im Os-

ten, an der Furt über die Radbusa, folgt die Befestigung dem Ufer des Flusses, der hier als Wasser- und zugleich Mühlgraben genutzt wurde. In der Mitte der Stadt blieb Raum für einen mit 193 mal 139 Metern ungewöhnlich großen Platz. Mit dem Ausbau der Stadt am Ende des 13. Jahrhunderts entstanden auch die Befestigungen. Eine erste schriftliche Erwähnung datiert von 1322, als König Johann von Luxemburg dem Deutschen Orden die Patronatsrechte für die Allerheiligenkirche »extra muros« und die Filialkirche St. Bartholomäus auf dem Stadtplatz »infra muros« erteilte. Nach Neu-Pilsen strömte immer mehr Bevölkerung aus den umliegenden Dörfern und Flecken, allmählich auch von entfernter gelegenen Orten. Die Stadt entwickelte sich rasch zu einem Zentrum von Handwerk wie Warenverkehr und wusste ihre günstige Lage an der Haupthandelsroute von Prag nach Bayern zu nutzen. Vom 14. bis zum 17. Jahrhundert waren insbesondere die Wirtschafts- und Handelsbeziehungen mit Nürnberg von großer Bedeutung. Der Besitz ausgedehnter Ländereien sicherte die Versorgung der Bewohner. Die zunächst am stärksten vertretenen Zünfte waren die Brauer, Metzger und Tuchmacher. Nach den Hussiten-Kriegen erteilte Kaiser Sigmund II. der Stadt, die sich so erfolgreich gegen die Hussiten verteidigt hatte, am 19. September 1434 weitere Rechte und Freiheiten, die den wirtschaftlichen Aufschwung beförderten. Pilsen musste fürderhin keine Steuern mehr an den König entrichten, ebenso weder Zoll, Maut noch Steuern auf Waren im gesamten Reichsgebiet.

Im Laufe der ersten Hälfte des 14. Jahrhunderts wurde die Stadtbefestigung ausgebaut. Die Mauern erhielten eckige und halbrunde Basteien, Zugang in die Stadt gewährten vier Tore. Das mächtigste von ihnen war das Prager Tor im Osten. Die Stadtbefestigung spielte während der wiederholten Belagerungen durch die Hussiten zu Beginn des 15. Jahrhunderts eine wichtige Rolle. Im November 1419 zog sich der Hussitenführer Jan Žižka von Prag nach Pilsen

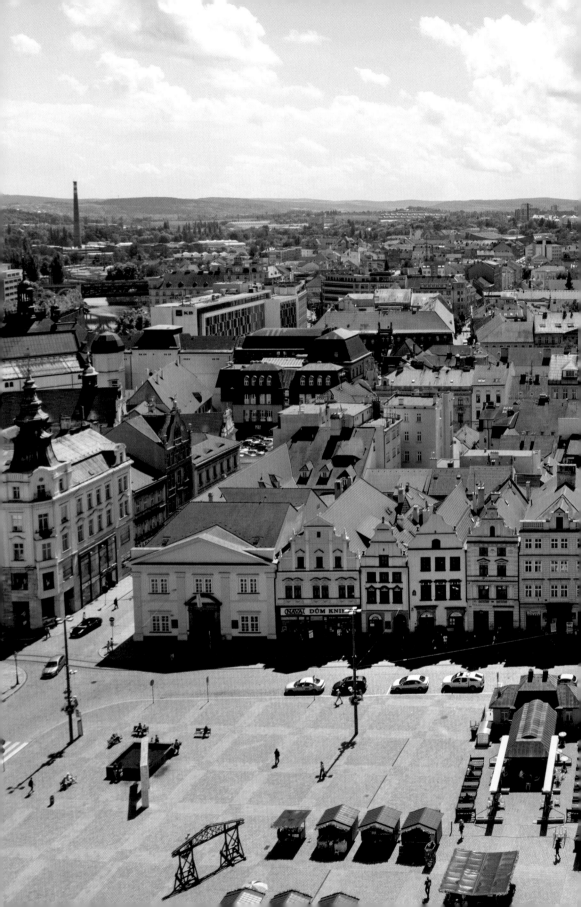

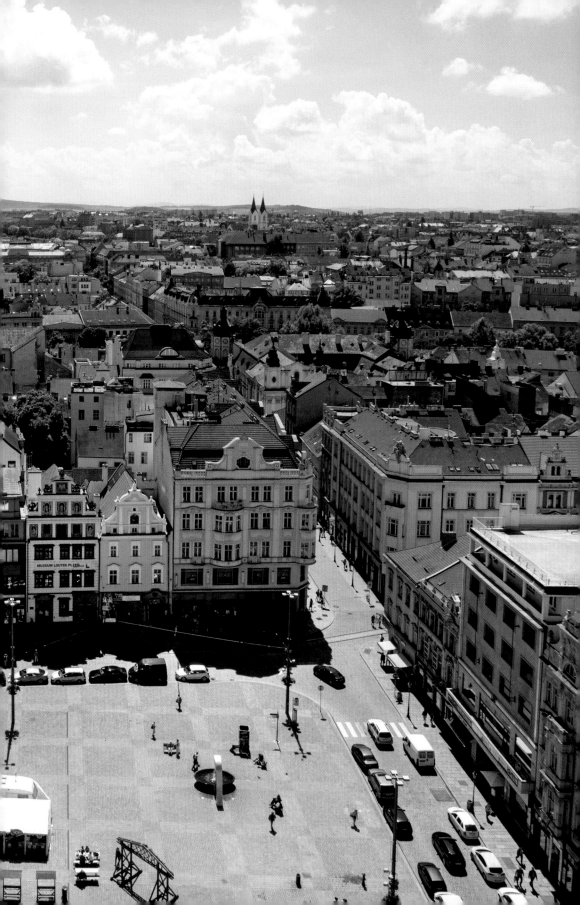

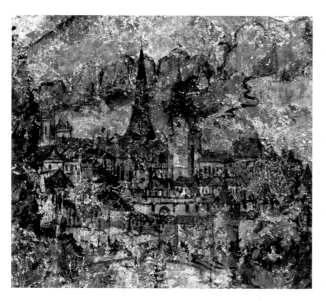

Ansicht Pilsens von Norden, Fresko um 1510/20 aus dem früheren Dominikanerkloster, heute im Kapitelsaal des Franziskanerklosters

garn, auch als böhmischen König anzuerkennen. Unter dem Eindruck der erstarkenden protestantischen Bewegung beschloss der Stadtrat 1578, dass kein Nichtkatholik Bürger der Stadt sein dürfe.

Mit der Entwicklung des europäischen Handels im 15. und 16. Jahrhundert erlebten auch die böhmischen Städte einen enormen wirtschaftlichen, kulturellen und politischen Aufschwung. In den 1470er Jahren wurde in Pilsen die erste Druckerei nach dem Vorbild Gutenbergs auf böhmischem Boden gegründet. Mitte des 16. Jahrhunderts hält die Renaissance Einzug in Pilsen. Ein Großteil der Häuser wird in diesem neuen Stil umgebaut, viele von ihnen haben sich bis heute auf dem Ring erhalten. Entscheidenden Anteil daran hatten die zahlreichen Baumeister, Maurer und Steinmetze aus Norditalien, die aus Prag oder, nach Fertigstellung des dortigen Schlosses, aus Kaceřov nach Pilsen gekommen waren, nicht selten das Bürgerrecht erwarben und sich für immer hier niederließen. Giovanni de Statia und Jan (Giovanni) Merlian waren wohl die beiden bedeutendsten. Das prächtigste Renaissance-Gebäude Pilsens ist zweifellos das Rathaus auf dem Ring. Aus dieser Zeit sind aus den Werkstätten der Stadt auch zahlreiche bedeutende Kunstwerke im Stil der Spätgotik und der Renaissance erhalten.

Pilsen gewann noch mehr an Bedeutung, als 1599 Rudolf II., römisch-deutscher Kaiser und König von Böhmen, Ungarn und Kroatien, seinen Sitz von Prag für ein Jahr hierher verlegte. Er bewohnte zwei Gebäude in der Nähe des Rathauses. Der Legende nach ließ er sich entlang der Nachbargebäude einen Steg bis zur Stadtmauer bauen, um unbelästigt spazieren gehen zu können.

Während des Ständeaufstandes blieb Pilsen dem Kaiser und der katholischen Kirche treu. Der böhmische König Friedrich von der Pfalz sandte 1618 ein Ständeheer unter Graf Ernst von Mansfeld gegen die Stadt, die diesmal nicht standhalten konnte. Am 21. November 1618 wurde sie eingenommen und blieb

zurück und wollte die Stadt zum Zentrum der hussitischen Bewegung machen. Doch kam es bald zu Unstimmigkeiten zwischen den Bürgern und den Zugezogenen. Im Frühjahr 1420 wurde Pilsen von den Truppen Wenzels von Duba belagert, der Žižka nach kurzen Verhandlungen freien Abzug nach Südböhmen in die neugegründete Stadt Tábor gewährte. Das Eigentum der Pilsener Hussiten wurde konfisziert und der Stadt vom Kaiser als Entschädigung für Ausbesserungen an der Befestigung überlassen. Im Februar 1421 belagerte Žižka mit seinem Heer Pilsen erneut und brannte die Vorstädte nieder, die Stadtmauern wurden beschädigt. Es konnte aber ein Frieden ausgehandelt werden, die Pilsener versprachen ihre Unterstützung bei den Verhandlungen mit Sigmund und das Heer zog ab. Die längste und folgenschwerste Belagerung der Stadt durch die Hussiten begann im Juli 1433 und dauerte bis zum Mai 1434. Trotz massiven Einsatzes von Wurfgeschützen und Kanonen konnte die Stadt nicht bezwungen werden. Von nun an blieb Pilsen auf katholischer Seite. 1449 trat es der Strakonitzer Einheit bei, die dem gewählten böhmischen König Georg von Podiebrad den Gehorsam verweigerte, um 1469 Mathias Corvinus, König von Un-

Pilsener Stadtwappen mit der Windhündin als ältester Wappenfigur. Die endgültige Fassung des Wappens stammt von 1466.

bis zum April 1621 besetzt. Die Eroberung Pilsens war das erste größere militärische Ereignis des Dreißigjährigen Krieges. Von Dezember 1633 bis Februar 1634 nahm der Generalissimus des kaiserlichen Heeres, Herzog Albrecht von Wallenstein, in Pilsen Quartier. Im Pilsener Rathaus schworen ihm seine Offiziere die Treue. Doch noch im Februar wurde er in Eger/Cheb ermordet. Bald danach, 1635, brach im ausgehungerten und verwüsteten Pilsen die Pest aus, 1648 und 1680 suchte sie die Stadt aufs Neue heim und dezimierte die vom Krieg und wiederholten Missernten gepeinigte Bevölkerung weiter. Durch die Ereignisse des Dreißigjährigen Krieges wurde Pilsen vor allem wirtschaftlich geschädigt. Stadt und Umgebung litten unter den Plünderungen der Kriegsheere. Viele Dörfer und Städtchen in Westböhmen gingen unter.

Ende des 17. und im 18. Jahrhundert kam es zu einem weitreichenden Umbau der Stadt im Stil des Barock. Doch wirtschaftlich sank ihre Bedeutung. 1757 hatte Pilsen nur noch halb so viele Einwohner wie zu Beginn des 15. Jahrhunderts. Durch Gründung städtischer Unternehmen versuchte man die Wirtschaft zu beleben. Die Pilsener Eisenwerke stärkten den Handel. Weitere Einnahmen bezog die Stadt aus ihren landwirtschaftlichen Gütern und fünf Schäfereien. Ein wichtiger wirtschaftlicher Faktor war außerdem die obrigkeitliche Brauerei, die vor allem für das Gesinde der Güter und die Arbeiter in den Eisenwerken braute. Ein Teil der Produktion wurde auch in den Gaststätten der Stadt verkauft. Der Ausstoß dieser Brauerei in städtischer Hand betrug jedoch nur ein Drittel der Biermenge, die von den brauberechtigten Bürgern produziert wurde. Die obrigkeitlichen Unternehmen brachten der Stadt Einnahmen und ermöglichten die Rückzahlung der Kriegsschulden sowie die Behebung der Kriegsschäden bei gleichzeitig relativ hohem Lebensstandard. 1750 wurden die Betriebe der Stadt auf Verordnung von Maria Theresia an einzelne Bürger verpachtet und bald darauf ganz verkauft.

Die wirtschaftliche Schwäche der Stadt nach dem Dreißigjährigen Krieg, das zunehmend landwirtschaftliche Gepräge Pilsens, der Niedergang des Handwerks und des bürgerlichen Unternehmertums hatte Auswirkungen auch auf das kulturelle Geschehen. Das literarische Schaffen beschränkte sich vornehmlich auf Predigten, religiöse Traktate und Heiligenviten. Das einzig bedeutendere Werk aus dieser Zeit ist eine Chronik der Stadt Pilsen – die *Historia urbis Pilsnae* von Johann Tanner. Die architektonischen und künstlerischen Werke des Barock waren meist nur von regionalem Rang. Ein wichtiger Künstler war Jakob Auguston d. J., ein Pilsener Bürger italienischer Herkunft, auf den die meisten barocken Gebäude in der Stadt, und überhaupt in Südwestböhmen, zurückgehen. Seine Werke sind inspiriert von Santini, Alliprandi und Fischer von Erlach, doch wirken sie asketischer, zurückhaltender, verzichten auf allzu expressive Bewegtheit und Illusionismus. Für die barocke Skulptur steht der Name Lazar Widman, ein hervorragender Freskenmaler war Franz Julius Lux.

Erst die industrielle Revolution zu Beginn des 19. Jahrhunderts brachte belebende Impulse. 1848 begann man mit der Schleifung der Stadtmauern, die frü-

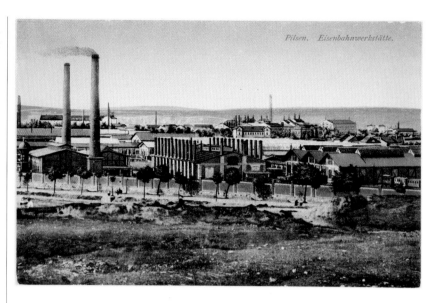

Pilsen war ein wichtiger Eisenbahn-knotenpunkt, mit dem größten Ausbesserungswerk in Österreich-Ungarn, hier auf einer Postkarte von 1913

heren Wehrgräben wurden zugeschüttet und Parkpromenaden angelegt. Jetzt konnte Pilsen auch über seine alten Grenzen hinauswachsen. Es entstanden neue Unternehmen, basierend auf industrieller Produktion und moderner Warendistribution. Im Jahr 1827 gründete D. L. Levit seinen Gerbereibetrieb, der zum drittgrößten in Böhmen werden sollte. 1842 folgte die Gründung des Bürgerlichen Brauhauses, aus der das weltbekannte Pilsener Urquell stammt, 1859 schließlich errichtete Graf Wallenstein in Pilsen eine Filiale seiner Gießerei und Maschinenfabrik, die 1869 von Emil Škoda aufgekauft wurde und innerhalb von drei Jahrzehnten zum Industriegiganten heranwuchs. Ende des 19. Jahrhunderts war Škoda Pilsen der größte Industriebetrieb in Österreich-Ungarn. Pilsener Urquell und Škoda – das sind die Marken, die Pilsen in der ganzen Welt bekannt gemacht haben. Im Umfeld dieser beiden großen Betriebe entstanden zahlreiche kleinere Unternehmen.

In den Jahren 1861/62 erhielt Pilsen Anschluss an die Böhmische Westbahn von Prag ins bayerische Furth im Wald, 1868 an die Linie nach Böhmisch Budweis/ České Budějovice und Wien, 1872 nach Eger/Cheb, 1873 nach Saaz/Žatec und

1878 nach Bayerisch Eisenstein. Pilsen war nun also auch ein wichtiger Knotenpunkt im modernen Verkehrsnetz. Die Zahl der Einwohner stieg deutlich an und um den historischen Stadtkern entstanden neue Wohn- und Villenviertel. Ende des 19. Jahrhunderts blühte die Stadt auf: Unternehmertum und Handel entwickelten sich rasant, repräsentative Gebäude entstanden, das gesellschaftliche Leben nahm einen Aufschwung. Aus dieser Zeit stammen das prächtige Theater, das Museum, neue Kirchen wurden gebaut und auch eine neue Synagoge. 1832 wurde das erste steinerne Theatergebäude von den deutschen Bürgern errichtet. In Pilsen gab es seit dem Mittelalter bis zu ihrer Zwangsaussiedlung nach 1945 auch eine deutsche Bevölkerung, die am wirtschaftlichen und kulturellen Leben der Stadt großen Anteil hatte. 1864 bekannten sich 4 304 Einwohner zur deutschen Nationalität und 19 769 zur tschechischen. Bedřich Smetana, der in Pilsen studiert hatte, schuf hier seine ersten Werke, Josef Kajetán Tyl – der Begründer des modernen tschechischen Theaters – war bis zu seinem Tod 1856 hier tätig. In den 1920er Jahren erlebte die Tradition des Marionettentheaters neue Höhepunkte durch zwei große Künstlerpersönlichkeiten:

Die ehemalige
Ferdinandstraße mit
Blick auf die
doppeltürmige
Synagoge, rechts das
Stadttheater

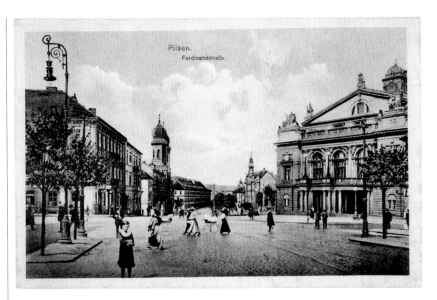

Jiří Trnka und Josef Skupa, der Erfinder der international bekannten Figuren Spejbl und Hurvínek.

Nach dem Ersten Weltkrieg hielt das wirtschaftliche Wachstum zunächst an, das kulturelle Leben entfaltete sich weiter, die Einwohnerzahl stieg erheblich, die umliegenden Dörfer wurden ins Stadtgebiet eingegliedert. Pilsen wurde eine der wichtigsten Industriestädte der Ersten Tschechoslowakischen Republik, insbesondere die Škoda-Werke trugen zum Aufschwung der staatlichen Wirtschaft bei. Doch der Zweite Weltkrieg brachte einen tiefen Einschnitt. Ämter und kulturelle Einrichtungen waren während dieser Zeit in der Hand der deutschen Besatzer. 1942 wurde die jüdische Bevölkerung nach Theresienstadt deportiert, von dort führte der Weg in die Konzentrations- und Vernichtungslager. Gegen Ende des Krieges wurde die Stadt von den Alliierten bombardiert, denn die hier ansässigen Betriebe produzierten für die deutsche Rüstungsindustrie. Bei den elf Fliegerangriffen, die vor allem den Škoda-Werken und dem Güterbahnhof galten, kamen 926 Personen ums Leben, 6 700 Häuser wurden zerstört oder beschädigt. Am 6. Mai 1945 wurde Pilsen von der amerikanischen Armee befreit. Mit der Machtübernahme durch die Kommunisten 1948 wurde Pilsen einseitig auf die Produktion in den Škoda-Werken ausgerichtet, die nun V. I. Lenin-Werke hießen. Pilsen wurde zur »schwarzen Stadt«, die Förderung des gesellschaftlichen und kulturellen Lebens spielte für die Machthaber nur eine marginale Rolle. Am 1. Juni 1953 demonstrierten die Pilsener Bürger gegen die Währungsreform und das herrschende Regime, doch der Protest wurde von den Milizen und Einheiten der Staatssicherheit niedergeschlagen. Von der anschließenden Verfolgung waren viele Familien betroffen. Auch wurde das Denkmal T. G. Masaryks, des Gründers der Tschechoslowakischen Republik, entfernt und zerstört. Ab 1957 entstanden in den Außenbezirken standardisierte Neubausiedlungen. Vom Land setzte ein enormer Zuzug ein, doch hatten die neuen Bewohner kein historisch gewachsenes Verhältnis zur Stadt. 1972 wohnten in Pilsen 150 000 Menschen, der Großteil davon in den Vorstadtsiedlungen. Das Stadtzentrum hatte sich allmählich geleert. Erst nach 1990 begann ein Umdenken. Historische Gebäude wurden restauriert, Grünflächen erweitert. Das so lange vernachlässigte Pilsen ist heute eine moderne europäische Stadt.

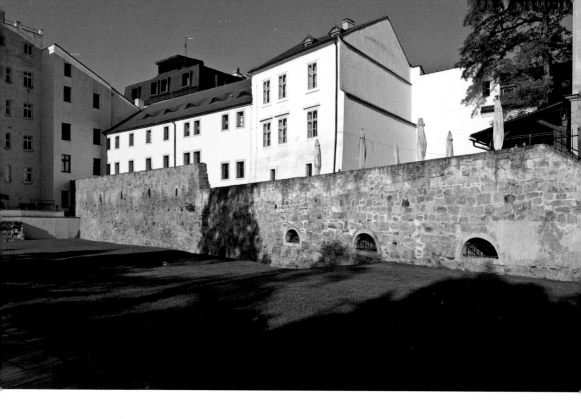

Die mittelalterliche Festung Pilsen

Reste des Bollwerks vor der Stadtbefestigung bei der Šafařík-Promenade

Der Bau der Befestigungsanlagen reicht in die Zeit der Stadtgründung zurück. Noch in der ersten Hälfte des 14. Jahrhunderts wurden Stadtmauer und Tore vollendet. Reste davon sind noch heute in den Parkanlagen an der Ostseite der Stadt zu sehen. Die Befestigungen bestanden aus Sandsteinquadern und wurden durch eckige und halbrunde Bastionen sowie ein vorgelagertes Bollwerk verstärkt. Die Wehrhaftigkeit der Anlage erwies sich bei den Belagerungen durch die Hussiten im ersten Viertel des 15. Jahrhunderts. Die entstandenen, zum Teil erheblichen Schäden wurden nach und nach ausgebessert, doch sah man davon ab, die Befestigungen grundsätzlich zu modernisieren und für die immer schlagkräftigeren Feuergeschütze zu rüsten. Die Gründe hierfür sind verschieden. Einerseits waren die Bürger nicht bereit, in den Umbau von Befestigungen zu investieren, die ihre Funktionstüchtigkeit gerade unter Beweis ge-

stellt hatten, andererseits machte auch die Lage der Stadt am Zusammenfluss zweier Wasserläufe – im 13. und 14. Jahrhundert strategisch vorteilhaft – eine Modernisierung nicht leicht. Vorstädte entstanden und der unbebaute Grund wurde landwirtschaftlich genutzt. Wie die alten Befestigungen ausgesehen haben, ist auf zahlreichen Veduten überliefert, insbesondere vermittelt eine Stadtansicht aus der Reisebeschreibung des Pfalzgrafen Ottheinrich von 1536 ein genaueres Bild. Der Belagerung durch die herzoglich-savoyischen Ständeheere unter der Führung des Grafen Ernst von Mansfeld hielten diese veralteten Anlagen nicht mehr stand. Die Stadt wurde 1618 erobert, nachdem das Ständeheer mit seinen Wurfgeschützen nahe dem Franziskanerkloster eine Bresche in die Mauer geschlagen hatte. Der Fall der berühmten Festung war seinerzeit ein viel beachtetes Ereignis. Dennoch gab es einen letzten Versuch, die Wehranlagen zu erneuern. Die Pläne hierfür legte 1658

der kaiserliche Hauptmann Johann de la Corona vor. Doch diese wurden nie bis zum Ende umgesetzt und Pilsen spielte als Festung in den strategischen Überlegungen des Kaisers fürderhin keine Rolle mehr. Die städtischen Geschütze wurden requiriert oder verkauft, der einstige Charakter einer befestigten Stadt ging mit der Schleifung der Mauer unter Bürgermeister Martin Kopecký in der ersten Hälfte des 19. Jahrhunderts fast völlig verloren. Der südöstliche Teil der Wehrmauern hinter dem Franziskanerkloster, die sich bis Ende des 19. Jahrhunderts erhalten hatten, musste schließlich dem Neubau des heutigen Westböhmischen Museums weichen. Reste dieser Mauer wurden bei dessen Restaurierung ins Souterrain integriert und für Besucher zugänglich gemacht. Auch im Osten der Stadt, auf der heutigen Šafařík-Promenade/ Šafaříkovy sady ist ein Teil der Mauer erhalten, Reste einer Bastion aus dem 17. Jahrhundert finden sich im Norden der Altstadt hinter dem Brauereimuseum in der Promenade des 5. Mai/sady 5. května.

Vollständig erhalten ist jedoch die 1363 von Karl IV. angelegte Waffenkammer, die sich über die Jahrhunderte bis zum Dreißigjährigen Krieg ständig vergrößerte. Im 18. Jahrhundert verloren das bürgerliche Wehrsystem, die städtischen Waffenkammern und die städtische Artillerie ihre Bedeutung. Die nun nutzlos gewordene Ausrüstung wurde nach Metallwert verkauft. Ende des 18. Jahrhunderts entledigte sich auch Pilsen seiner Geschütze. Bei der kaiserlichen Visitation der böhmischen Festungsstädte im Februar 1778 war Pilsen für militärisch unbrauchbar befunden worden. Noch im selben Jahr erhielt die Stadt die Erlaubnis, ihre Befestigungen zu schleifen. Von der reichen Ausstattung des bürgerlichen Zeughauses sind lediglich die Bestände aus der Zeit vom 14. Jahrhundert bis zur Mitte des 17. Jahrhunderts erhalten, die heute im Westböhmischen Museum in einer eigenen Ausstellung besichtigt werden können. Die Bestände aus dem städtischen Zeughaus umfassen zum Teil auch geschlossene Sammlungen. Besonders wertvoll ist eine Gruppe von fünfundzwanzig Handfeuerwaffen aus der Zeit um 1400, die eine der besterhaltenen derartigen Sammlungen Europas darstellt. Die jüngeren Bestände der Rüstkammer umfassen Hakenbüchsen aus der Mitte des 16. Jahrhunderts. Die jüngsten in der Sammlung vertretenen Waffen sind Musketen mit Luntenschloss aus der Zeit des Dreißigjährigen Krieges.

St. Bartholomäus-Kathedrale (1)

Die erste Erwähnung einer Kirche auf dem Pilsener Ring datiert aus dem Jahr 1307. Damals befand sie sich jedoch noch im Bau und wird angeführt als Filialkirche der Pfarrkirche Allerheiligen im Dorf Malice, auf dessen Areal Ende des 13. Jahrhunderts Neu-Pilsen gegründet wurde. Das Dorf gehörte dem Kloster in Chotieschau/ Chotěšov, das 1266 von Přemysl Ottokar II. die Patronatsrechte für die Kirchen in Altpilsen erhielt. Der älteste Teil der Kirche St. Bartholomäus, das Presbyterium, wurde um 1350 fertiggestellt. Es muss also an selber Stelle ein Vorgängerbau existiert haben. Nach 1350 setzte eine zweite Bauperiode ein, die drei Langschiffe wurden hochgezogen und hatten im ersten Drittel des 15. Jahrhunderts bereits die Höhe der Säulengesimse erreicht. Noch in der ersten Hälfte des 15. Jahrhunderts wurde die Kirche, vermutlich unter dem Eichstätter Baumeister Erhard Bauer, eingewölbt. Ursprünglich vorgesehen war ein Westwerk mit zwei Türmen, wie bei romanischen Basiliken

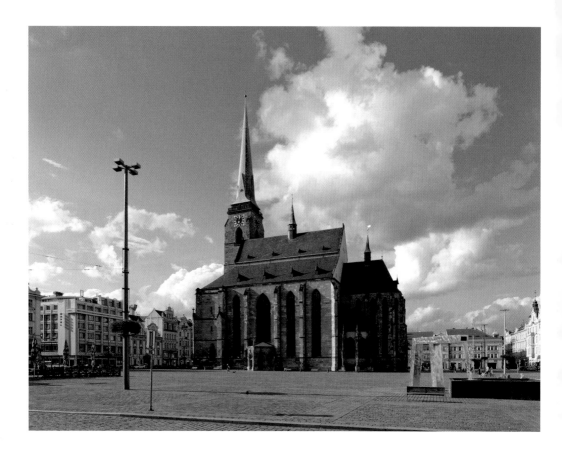

Die St. Bartholomäus-
Kathedrale auf dem
Ring/náměstí
Republiky

Seite 15:
Netz- und
Sternrippengewölbe
in der
St. Bartholomäus-
Kathedrale, nach 1476

üblich und somit gegen Ende des 13. Jahrhunderts durchaus noch im Einklang mit der architektonischen Tradition. Im 14. Jahrhundert empfand man dieses Konzept nicht mehr als zeitgemäß und der zweite Turm wurde nie vollendet.

Den Haupteingang im Westen schmückt ein gotisches Spitzbogenportal mit profilierten Bögen auf hohen Konsolen. Ende des 15., spätestens aber zu Beginn des 16. Jahrhunderts erfolgte der Anbau der Sternberg-Kapelle. Ursprünglich hatte die Kirche ein Zeltdach mit Sanktustürmchen. Das belegen sowohl baugeschichtliche Untersuchungen als auch bildliche Darstellungen: so in einer Initiale im Graduale des Martin Stupník von 1491 und auf der ältesten Ansicht Pilsens, einem 1510/20 entstandenen Fresko, das sich ursprünglich im Dominikanerkloster befand und heute im Kapitelsaal des Franziskanerklosters zu se-

hen ist. Das Zeltdach wurde nach einem Brand im Jahr 1526 nicht mehr erneuert. Die Kirche erhielt ein Renaissance-Dach, das dem heutigen von 1837 – nach neuerlichem Brand 1835 – bereits sehr ähnlich ist. Ende des 19. Jahrhunderts kam es zu umfangreichen Restaurierungsmaßnahmen durch den Prager Architekten Josef Mocker. Geleitet wurde er dabei von den Idealbildern, wie sie die Romantik von der gotischen Architektur entwickelt hatte. Auch der neugotische Altar von 1883 wurde nach seinen Entwürfen angefertigt. Auf ihm befindet sich die Steinplastik der **Pilsener Madonna,** um 1385 entstanden, ein Kunstwerk von hervorragender Qualität aus dem Umkreis des sogenannten Meisters der Krumauer Madonna. Die »schönen Madonnen« sind in enger Verbindung mit der höfischen Kunst Peter Parlers zu sehen, des Baumeisters der Burg und des St. Veits-Doms in Prag. Die Pilsener

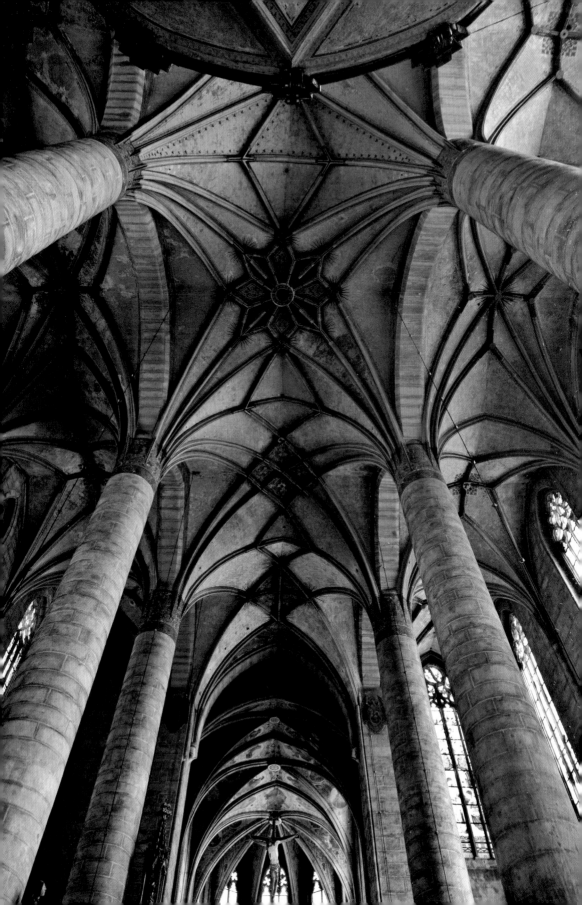

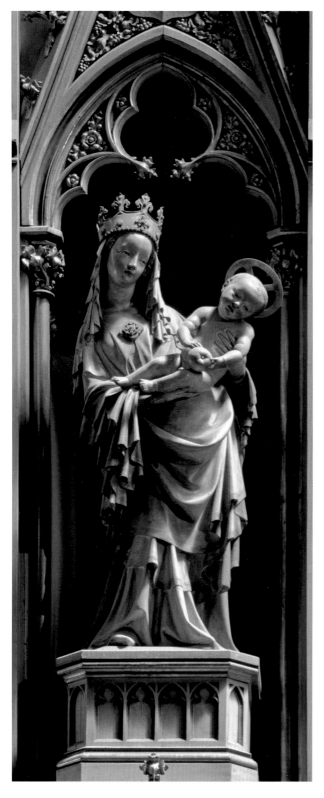

Madonna, 125 Zentimeter hoch, hält ein Jesuskind mit Apfel. Sie bezaubert durch ihre mädchenhafte Schönheit und den reichen, fein ausgearbeiteten Faltenwurf ihres Gewands.

Die **Sternberg-Kapelle** an der Südseite des Presbyteriums stellt ein herausragendes Werk der Spätgotik dar. Sie diente als Grablege für das Adelsgeschlecht der Sternberg. Von 1904 bis 1924 kam es unter der Leitung von Kamil Hilbert zu weiteren Restaurierungsarbeiten, die ihren Abschluss mit der Errichtung des sogenannten Böhmischen Altars in der Sternberg-Kapelle fanden. Das Jugendstil-Werk nach Entwürfen von Jan Kastner trägt eine Madonna, die von den Heiligen Wenzel und Ludmilla gerahmt wird. Entstanden war er ursprünglich für die Ausstellung der Prager Kunstgewerbeschule auf der Weltausstellung in Paris im Jahr 1900.

Vor allem zwischen 1892 und 1916 erhielt die Kirche neue Glasfenster. Die ältesten stammen von Karl Meltzer, die jüngeren wurden von verschiedenen tschechischen Künstlern entworfen und gefertigt. Gestiftet wurden sie von den angesehensten Pilsener Bürgern, darunter Emil Škoda, aber auch von Institutionen wie der Sparkasse der königlichen Stadt Pilsen. Das jüngste Fenster befindet sich in der Sternberg-Kapelle und ist eine 1995 erfolgte Schenkung der Stadt anlässlich ihres 700-jährigen Bestehens. Alle Fenster wurden zwischen 1991 und 1994 im Zuge der Renovierungsarbeiten an der Außenfassade restauriert. Sie zeigen Darstellungen von Heiligen, insbesondere der böhmischen Landespatrone, aber auch biblische Motive wie die Golgatha-Szene von Josef Mandl. Mit der Errichtung der Diözese Pilsen am 30. Mai 1993 wurde St. Bartholomäus Kathedralkirche des Bistums Pilsen.

Die Pilsener Madonna. Tonschieferplastik im »Schönen Stil«, um 1385

Franziskanerkloster mit Kirche Mariä Himmelfahrt (2)

D as ehemalige Franziskaner-
kloster befindet sich nicht
weit vom Ring im südöstli-
chen Bereich der historischen
Altstadt. Eine Besiedelung des Areals
kann aufgrund archäologischer Funde
bereits für das dritte Viertel des 13. Jahr-
hunderts als gesichert gelten. Erste Ge-

Kapitelsaal des Franziskanerklosters mit Barbara-Kapelle. Die Fresken aus der 2. Hälfte des 15. Jahrhunderts zeigen Szenen aus dem Leben der hl. Barbara.

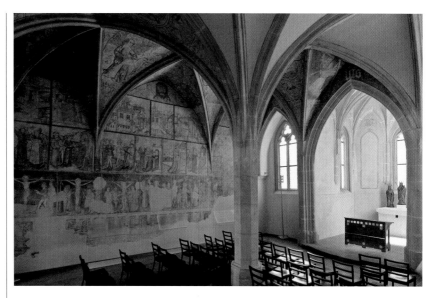

bäude sind für die 1270er Jahre anzunehmen, also noch unter der Herrschaft Ottokar Přemysls II. Die südöstlich gelegenen Terrassen zur Radbusa hin waren, ebenso wie Altpilsen, wohl bereits vor Gründung der Stadt besiedelt. Kloster und Kirche entstanden in mehreren Bauphasen. Wie das provisorisch errichtete Konventsgebäude aussah, ist nicht bekannt. Der Ostflügel, Mitte des 14. Jahrhunderts errichtet, ist der älteste Teil der in den 1380er Jahren vollendeten Anlage. Während der Belagerung durch die Hussiten in den 1430er Jahren wurden Kapitelsaal und Konvent durch Wurfgeschütze stark beschädigt. Die Fresken in der Kapelle stammen von 1460 und zeigen in gerahmten Feldern Leben und Martyrium der hl. Barbara. Der Kreuzgang ist architektonisch schlicht gehalten. Die Rippen des Kreuzgewölbes steigen aus einfachen keilförmigen Diensten empor. Nur im älteren Ostteil des Kreuzgangs befinden sich Dienstbündel.

Im 18. Jahrhundert wurde die Klosteranlage von Jakob Auguston erneuert. Der Konvent wurde um den kurzen Westflügel erweitert, sämtliche Gebäude mit Ausnahme des Kreuzgangs und der Barbarakapelle wurden restauriert und verändert. In dieser von Auguston geschaffenen Gestalt hat sich der Konvent bis in die jüngste Zeit erhalten. Teile der Anlage beherbergen heute das Museum sakraler Kunst der Pilsener Diözese, eine Zweigstelle des Westböhmischen Museums in Pilsen. Über das Museum sind auch die architektonisch wertvollsten Räumlichkeiten zugänglich: die Barbarakapelle, die barocke Bibliothek und vor allem der Kreuzgang mit seinem Kreuzrippengewölbe.

Mit dem Bau der Kirche Mariä Himmelfahrt wurde unmittelbar nach der Gründung des Klosters begonnen, also noch im 13. Jahrhundert. Das Presbyterium zeigt die in Mitteleuropa für Bettelorden typische Form. Es ist insgesamt 23 Meter lang und gliedert sich in drei Kreuzrippenjoche, abgeschlossen wird es von den fünf Seiten eines Oktogons. Die Gewölberippen erheben sich über einfachen Rundstützen, deren mächtige Kapitelle figürlichen und pflanzlichen Schmuck tragen. Nach 1300 erfolgte der Bau der dreischiffigen Basilika. Anstelle der ursprünglich vorgesehenen viereckigen Pfeiler, deren Reste im vorderen Kirchenschiff noch zu sehen sind, traten Rundpfeiler ohne Kapitell und Gesims, aus denen die Gewölberippen direkt emporwachsen. Um 1340 wurden die Arkaden fertiggestellt, um 1350 das einfache Kreuzrippengewölbe über dem Kirchen-

Seite 19: Blick in das Mittelschiff der Kirche Mariä Himmelfahrt beim Franziskanerkloster

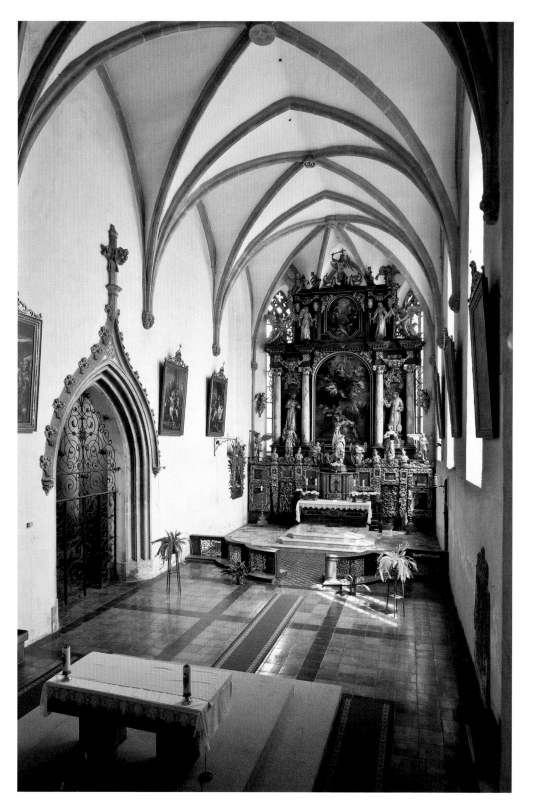

raum. Dieser lag ursprünglich etwa einen Meter tiefer als das Presbyterium, wodurch der den Ordensbrüdern vorbehaltene Chorraum hervorgehoben wurde. Der Bau in seiner Gesamtheit ist ein Musterbeispiel für die Entwicklung der Klostergotik in Böhmen, seine architektonische Schlichtheit verschafft dem Programm des Bettelordens anschaulich Geltung.

Während der Belagerung durch die Hussiten wurden Kirche und Konventsgebäude stark beschädigt. Die Renovierungsarbeiten zogen sich offenbar bis ins Jahr 1460, als die franziskanischen Observanten das Kloster übernahmen. 1611 wurde unter Vermauerung dreier Fenster auf der Nordseite die Kapelle der Hl. Dreieinigkeit angebaut, Ende des 16. Jahrhunderts der Turm verändert, der nach der Ordensregel das Dach der Kirche nicht überragen durfte. Seine heutige Gestalt stammt von 1676. Kirche und Konvent nahmen bei der Eroberung der Stadt durch Graf Mansfeld 1618 erneut Schaden. Am Ende des nördlichen Seitenschiffs entstand über oktogonalem

Grundriss die Kapelle des hl. Antonius von Padua. Der Raum, der einen Flügelaltar mit eindrucksvollen Akanthusverzierungen birgt, wird von einer Kuppel mit Laterne überwölbt. Westfassade und Konventsgebäude erhielten ihr heutiges Aussehen zwischen 1732 und 1740 nach Plänen von Jakub Auguston. Der Innenraum der Kirche hat sich hingegen seit mittelalterlicher Zeit fast unverändert erhalten, die Ausstattung jedoch ist barock. Im Zentrum des Hauptaltars von 1696 ist die Himmelfahrt Mariens dargestellt, gemalt um 1700 von Franz Julius Lux nach der berühmten Vorlage von Rubens, im Oval darüber eine Darstellung der Hl. Dreieinigkeit. 1692 wurde die sogenannte Franziskanische Madonna auf dem Altar installiert, in der sich unschwer das Vorbild der Pilsener Madonna in St. Bartholomäus erkennen lässt. Der Altar trägt außerdem eine Reihe weiterer Heiligenfiguren: Klara, Elisabeth, Franziskus, Bernhardin von Siena, Bartholomäus und Markus. Links im Hauptschiff befindet sich eine Rokoko-Kanzel von 1740, ein Werk von Lazar Widman.

Kreuzgang mit einer Ausstellung kirchlicher Plastik im Franziskanerkloster, heute Museum sakraler Kunst der Pilsener Diözese

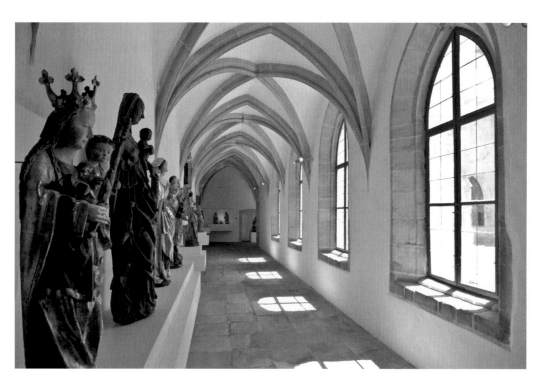

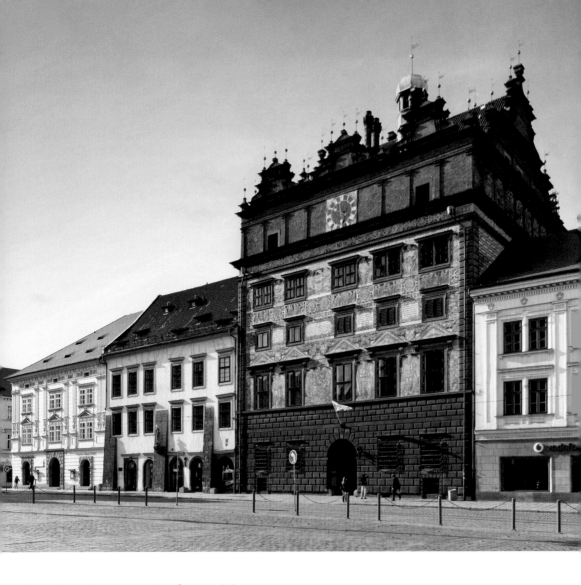

Das Renaissance-Rathaus (3)

Das Pilsener Rathaus von Giovanni de Statia, 1554–58, mit Sgraffiti nach Entwürfen von Jan Koula, 1907–10

Seite 22/23:
Blick auf die Ostseite des Rings/náměstí Republiky vom Turm der St. Bartholomäus-Kathedrale

Das Rathaus, das die Nordseite des Rings/náměstí Republiky beherrscht, gilt als eines der wichtigsten Beispiele für den italienischen Einfluss auf die städtische Architektur der Renaissance in Böhmen. Bereits seit Ende des 15. Jahrhunderts befand sich das Gebäude, in dem die Ratsherren sich versammelten, an dieser Stelle. Als es infolge eines Brandes von 1507 zunehmend in Verfall geriet und die Ratsherren keinen Versammlungsort finden konnten, der ihrer wachsenden Rechtsgewalt entsprochen hätte, wurde ein Neubau beschlossen. Pilsen sollte ein Rathaus erhalten, das die wirtschaftliche Macht und die Bedeutung der Stadt demonstrierte, zugleich aber sollte es Zeugnis von der Bildung und dem Geschmack der Bürger in der Epoche des in Böhmen Einzug haltenden Renaissancestils geben. So entstand in den Jahren 1554 bis 1558 das erste toskanische Stadtpalais in Böhmen: monumental, mit regelmäßig strukturierter, betont horizontal gegliederter Fassade, die nach dem Prinzip der Supraposition die einzelnen Geschosse je nach Bedeutung hervorhebt. Beachtung ver-

21

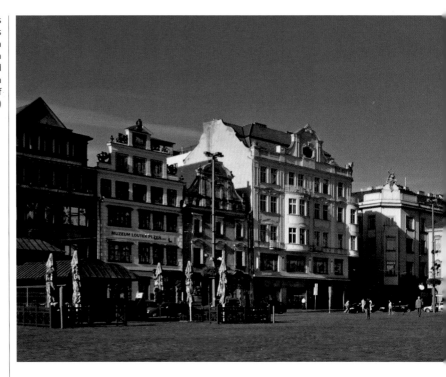

dient auch das Innere, das weitläufige Maßhaus im Erdgeschoss, das prächtig gestaltete zweiflügelige Treppenhaus, das in den ersten Stock führt. Eine aus Italien übernommene Neuheit ist der über zwei Geschosse reichende Festsaal *(sala grande)*. Von außen wird der Eindruck des Baus dominiert von den mehrstöckigen geschweiften Seitengiebeln, die, von Gesimsen und Pilastern gegliedert, als typisch für die böhmische Renaissance gelten. In bescheidenerer Ausführung lässt sich dieser Giebeltyp auch bei anderen Pilsener Gebäuden entdecken.

Das Rathaus wird auf Grundlage von Archivquellen dem aus Lugano stammenden Giovanni de Statia zugeschrieben, der offenbar in Zusammenhang mit einer Gruppe italienischer Baumeister, Maurer und Steinmetze steht, die seit 1543 für den königlichen Rat Florian Griespek von Griespach das Schloss Kaceřov errichteten. Kaceřov, aber auch andere bedeutende Renaissance-Gebäude wie Griespeks Schloss in Nelahozeves, weisen eine dem Pilsener Rathaus verwandte Formensprache auf.

Nach Vollendung des Baus ließ de Statia sich in Pilsen nieder und war noch mehrfach als Baumeister in der Stadt tätig. Zugeschrieben werden ihm auch einige stilistisch fein ausgearbeitete Hausportale, wobei klassisch dorische Säulen mit Gebälk ebenso zum Einsatz kamen wie der toskanische Säulentyp.

Fotografien vom Ende des 19. Jahrhunderts zeigen das Rathaus zwar in seiner früheren Gestalt, die ursprünglichen Sgrafitti jedoch lassen sich nicht mehr rekonstruieren. Der heutige Sgrafitti-Schmuck geht auf eine Restaurierung von 1907 bis 1910 zurück. Jan Koula, ein namhafter Architekt der böhmischen Neorenaissance, schuf sie nach eigenen Entwürfen. Das Bildprogramm bezieht sich auf Pilsen. Es zeigt Herrscher, die in der Stadtgeschichte eine Rolle spielten, das Stadtwappen, allegorische Darstellungen der hier ansässigen Handwerke sowie von Recht, Gerechtigkeit und Wahrheit, den Aufgaben und Tugenden also, denen der Rat der Stadt sich verpflichtet wissen sollte. Einige der Felder enthalten erklärende Inschriften.

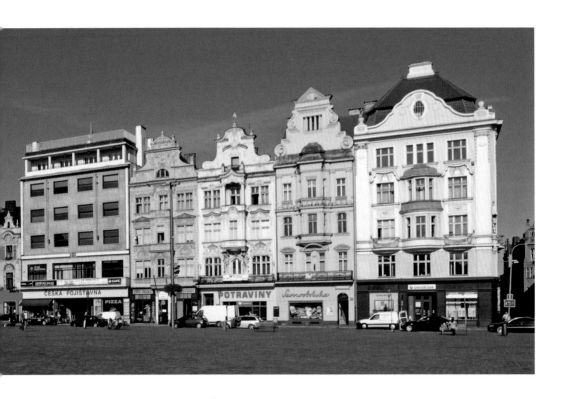

Stadtspaziergänge

Der Ring

D er Ring/náměstí Republiky (Platz der Republik) ist geradezu ein Architekturlehrbuch unter freiem Himmel. Die Gebäude, die sich hier präsentieren, sind Paradebeispiele ihrer Art und führen den Betrachter vom Mittelalter durch siebenhundert Jahre Stilgeschichte bis ins 20. Jahrhundert: von der Gotik über Renaissance, Barock und Historismus bis hin zum Funktionalismus. Rund um den Platz, der zu den größten Böhmens zählt, wurden bereits bei Gründung der Stadt regelmäßige schmale Parzellen abgesteckt, die sich bis in die Innenhöfe der Häuserblocks ziehen und bis heute auch den Rhythmus der Fassaden bestimmen. Der Platz der Republik und die ihn umgebenden Häuserviertel bilden den Kern und zugleich wertvollsten Bereich der 1989 ausgewiesenen Denkmalschutzzone.

Der Rundgang beginnt vor dem markantesten Gebäude, dem Rathaus. Das ihm benachbarte Renaissance-Haus, das **Kaiserhaus/Císařský dům** (Nr. 41) **(4)**, heute Sitz des Pilsener Magistrats, entstand 1606/07 auf Anordnung der böhmischen Kammer für Kaiser Rudolf II. durch Verbindung und Umbau zweier Häuser. Gedacht war der großzügige Bau, der vermutlich auf Pläne des Hofbaumeisters Giovanni Maria Filippi zurückgeht, als Nebenresidenz des Kaisers außerhalb Prags, wurde in dieser Funktion jedoch nie genutzt. Bemerkenswert sind die originalen Renaissance-Portale und der kleine steinerne Roland aus der Mitte des 17. Jahrhunderts, von den Pilsenern Žumbera genannt. An das Haus wurde er erst 1919 angebracht, bis 1891 hatte er einen der Brunnen auf dem Platz geziert.

Zwischen Kaiserhaus und St. Bartholomäus zieht eine **Pestsäule (5)** die Aufmerksamkeit auf sich, ein Werk von

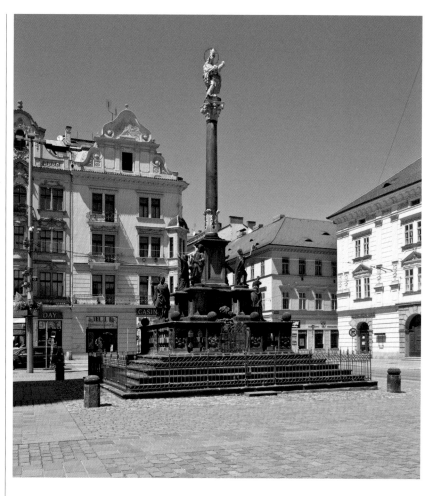

Christian Widmann. Die 1680/81 zum
Dank für die Verschonung von der Pest
errichtete Säule trägt eine barocke ver-
goldete Replik der Pilsener Madonna,
der Sockel ist von Heiligen gesäumt.

Unübersehbar auf der Westseite des
Platzes ist das **Haus Zum Roten
Herzen/U Červeného srdce** (Nr. 36)
(6). Die Fassade des Wohn- und Ge-
schäftshauses schmücken Sgrafitti von
Mikoláš Aleš, einem der führenden
tschechischen Künstler des 19. Jahrhun-
derts. Die monumentalen Ritterfiguren
erinnern an die mittelalterlichen Tur-
niere, die auf dem Pilsener Ring abge-
halten wurden. Das Haus selbst wurde
1894 von Rudolf Stech, einem bekann-
ten Pilsener Architekten der Neorenais-
sance, entworfen.

Das benachbarte Gebäude der **Erzde-
chantei/arciděkanství** (Nr. 35) **(7)** aus
der Zeit um 1710 – heute Sitz der Pilse-
ner Diözesanverwaltung – gehört zu den
besten Werken Jakob Augustons. Die
zweigeschossige Fassade, reich an De-
tails und von lebendiger Farbigkeit, wird
von sechs hohen Pilastern gegliedert und
mündet in zwei dynamischen Schweif-
giebeln. Es ist das einzige Beispiel für
einen solchen Fassadentyp in der Pilse-
ner Region. Das vorgesetzte Steinportal
unterstreicht den monumentalen, reprä-
sentativen Charakter des Palais.

Gleich neben der Erzdechantei sieht
man das wuchtige Gebäude des **Hotels
Central** (Nr. 33) **(8)** aus den Jahren 1967
bis 1975. Entstanden nach Plänen von
Jaroslava und Hynek Gloser ist der Bau

Haus Zum Roten Herzen von Rudolf Stech, 1894, Sgraffiti nach Mikoláš Aleš

sade, ein Entwurf des Pilsener Architekten Bohumil Chvojka, ist es eines der herausragenden Werke funktionalistischer Architektur der Zwischenkriegszeit. Architektonisch interessant und einziges Beispiel seiner Art in Pilsen ist die breite, sich zum Platz hin öffnende Einkaufspassage, die ursprünglich auch Zugang zu einem Kino im Untergeschoss bot.

Auf dem Platz selbst zieht eine stilisierte Windhündin den Blick auf sich, einer von drei modernen Brunnen aus schwarzem Granit, die jeweils von einer monumentalen vergoldeten Metallfigur, entlehnt aus dem Pilsener Stadtwappen, gespeist werden: einer Windhündin, einem Kamel und einem Engel. Entworfen hat die Brunnen der Prager Architekt Ondřej Císler.

Vom Windhündin-Brunnen aus zeigt sich an der Südfront des Platzes eine weitere funktionalistisch beeinflusste Fassade von Bohumil Chvojka: die des **Weiner-Hauses/Weinerův dům** (Nr. 22) (10), 1928 bis 1931 durch Umbau eines Renaissance-Hauses entstanden. Komposition und Materialien der nüchtern gehaltenen Fassade sind einfühlsam auf das historische Umfeld abgestimmt. Das Haus gilt daher als Beispiel einer gelungenen Umsetzung denkmalpflegerischer Grundsätze bei der Eingliederung eines Neubaus in historischen Baubestand. Zugleich mit dem Umbau des Hauses wurde auch die Inneneinrichtung des zweiten und dritten Geschosses neu gestaltet. Die Entwürfe hierzu lieferten zu Beginn der 1930er Jahre Adolf Loos und seine Mitarbeiter. Innenarchitektonisch gehört das Weiner-Haus zum Besten, was Pilsen zu bieten hat. Vom ursprünglichen Gebäude hat sich lediglich das vorgesetzte bossierte Renaissance-Portal mit dem Wappen der Ludmila Kašpárková aus Loveč erhalten. Eine Vorstellung davon, wie es ausgesehen haben mag, vermittelt das Nachbarhaus (Nr. 23, heute Marionetten-Museum/Muzeum loutek), das gewissermaßen sein Zwilling ist. Sein mit steinernen Löwen und Greifen besetzter Treppengiebel verrät den Einfluss der sächsischen Renaissance.

trotz seiner architektonischen Qualität dennoch eher ein Beispiel für die Rücksichtslosigkeit der ideologisch-programmatischen sozialistischen Architektur, die sich selbstbewusst an die Stelle der als »wertlos« erachteten historischen Denkmäler setzte.

Das Haus Zum goldenen Schiff/U Zlaté lodi (Nr. 32) an der Ecke zum zweiten Block der westlichen Häuserfront sowie das Nachbarhaus (Nr. 31) sind Werke von Ludwig Tremmel, einem Vertreter des Historismus. Im Kontrast zu Tremmels neobarocken Fassaden steht der nüchtern kubische Bau des **Hauses Zu den zwei goldenen Schlüsseln/U Dvou zlatých klíčů** (Nr. 28) (9) aus den Jahren 1930 bis 1932. Mit seiner schmucklosen, symmetrisch gegliederten Travertinfas-

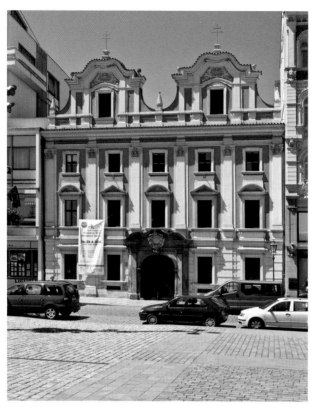

Wer sich für Jugendstilarchitektur inter-
essiert, sollte an dieser Stelle einen Ab-
stecher in die Bedřich-Smetana-Straße/
ulice Bedřicha Smetany machen. Im Re-
liefschmuck der Fassaden zweier einan-
der gegenüberliegender Mietshäuser
(Nr. 3 und 4) verbinden sich klassizisti-
sche Elemente mit floralen Jugendstil-
motiven, die nicht ohne Grund an Otto
Wagner denken lassen, den führenden
Vertreter der frühen Wiener Sezession.
Entworfen hat die 1898/99 entstandenen
Häuser der aus Koterov bei Pilsen
stammende Wagner-Schüler František
Krásný. Mit ihnen hält die Sezession Ein-
zug in Böhmen.

Zurück auf dem Ring wendet man sich
der südlichen Häuserfront zu, insbeson-
dere drei im Stil der Renaissance geglie-
derten Häusern mit barockisierten Fas-
saden und Giebeln. Haus Nr. 21 besitzt
ein prächtiges Portal mit Ädikula, das
Gebälk der beiden kannelierten Säulen
wird von Akanthusranken geschmückt.
Das Portal ist nachweislich ein Werk
Giovanni Merlians, einer herausragen-
den Persönlichkeit unter den norditalie-
nischen Baumeistern, Maurern und
Steinmetzen, die Pilsen in der zweiten
Hälfte des 16. Jahrhunderts zur Renais-
sance-Stadt umgestalteten. In eine an-
dere Phase der Pilsener Architektur
führt das Eckhaus, manchmal auch Prin-
zipalhaus/Principálovský dům genannt
(Nr. 16). Seine symmetrische Empire-
Fassade, von einer Reihe hoher Pilaster
rhythmisch gegliedert und bekrönt von
einem breiten Tympanon, stammt, wie
das prächtige Portal auch, von 1825.

Die gegenüberliegende Ecke nimmt der
massige Block des von Alois Dryák zwi-
schen 1909 und 1911 erbauten modernis-
tischen Wohn- und Geschäftshauses ein
(Nr. 15). Zur Zeughausgasse/Zbrojnická
ulice hin trägt es auf Höhe des ersten Ge-
schosses ein Keramikrelief mit den Alle-
gorien der vier Jahreszeiten – eine frühe
Arbeit des bedeutenden tschechischen
Bildhauers Josef Drahoňovský.

An der Ostseite des Platzes fallen zwei
Renaissance-Häuser mit hohem Giebel
ins Auge. Das erste von ihnen ist das
Chotieschauer Haus/Chotěšovský dům

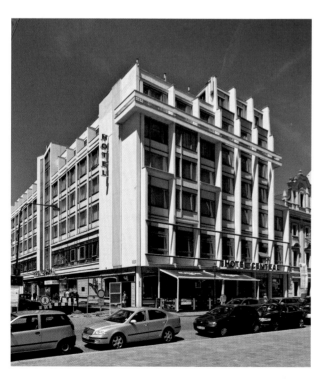

oben:
Das Chotieschauer
Haus, 2. Hälfte des
16. Jahrhunderts,
heute Volkskundliches
Museum

unten:
Renaissance-Loggia
im Chotieschauer
Haus

Seite 28:
oben:
Erzdechantei von
Jakob Auguston, um
1710

unten:
Hotel Central, erbaut
nach Entwürfen von
Jaroslava und Hynek
Gloser, 1967–72

(Nr. 13) (11) – heute Sitz des zum West-
böhmischen Museum gehörenden
Volkskundlichen Museums Pilsen. Es ist
benannt nach dem Kloster in Chotie-
schau/Chotěšov bei Pilsen, in dessen Be-
sitz es sich vom 15. bis zum 18. Jahrhun-
dert befand. Das zweigeschossige Haus
mit einem Halbgeschoss hat sein Ausse-
hen aus der zweiten Hälfte des 16. Jahr-
hunderts mit Steinportal und dem
mächtigen, von Säulchen und Simsen
gegliederten Giebel fast unverändert be-
wahrt. Der hintere Trakt, der den Innen-
hof abschließt, zeigt eine einzigartige
eingeschossige Renaissance-Loggia, die
auf toskanischen Säulen ruht. Die Ge-
denktafel am Haus erinnert an Ladislav
Lábek, eine bedeutende Persönlichkeit
des tschechischen Museumswesens und
Begründer des Volkskundlichen Muse-
ums Pilsen.

Die Fassade des Nachbarhauses, des
sogenannten **Wallenstein-Hauses/Vald-
štejnský dům** (Nr. 12) (12), das den
Raum von zwei Parzellen einnimmt,
wurde in den 1730er Jahren barock um-
gestaltet. Aus dieser Zeit stammen die
flachen Pilaster mit den korinthischen
Kapitellen, die Stuckreliefs unter den
Fenstern und das ausladende Portal.
Doch haben die hohen zweigeschossigen
Giebel in Gliederung und Umriss ihr ur-
sprüngliches Aussehen bewahrt und
können als typisches Beispiel der böhmi-
schen Renaissance gelten. In diesem
Sonderstil verbinden sich in der zweiten
Hälfte des 16. Jahrhunderts Elemente
der italienischen und der deutschen Re-
naissancebaukunst mit heimischen Tra-
ditionen. Das Haus ist auch in histori-
scher Hinsicht von Interesse: 1634 nahm
hier der Generalissimus Albrecht von
Wallenstein mit seinem Gefolge Quar-
tier, kurz vor seinem schicksalhaften
Aufbruch nach Eger.

Biegt man in die Holzgasse/Dřevěná
ulice, erreicht man ein Baudenkmal,
das die Qualität der Architektur der
Gotik, der Renaissance und des Barock
in Pilsen eindrucksvoll vor Augen
führt. Das sogenannte **Gerlach-Haus/
Gerlachovský dům** (Nr. 4) (13) trägt
seinen Namen nach dem Pilsener Kom-

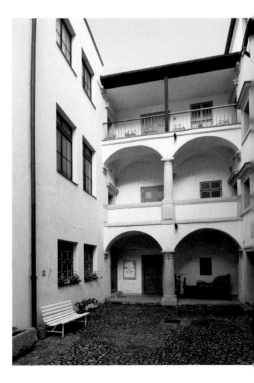

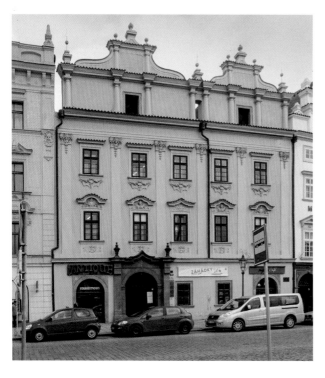

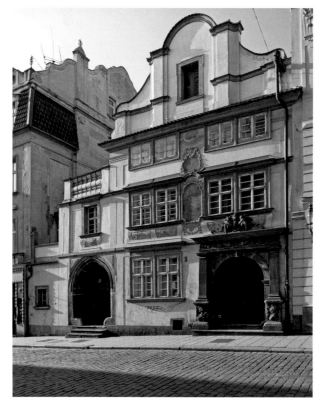

ponisten, Musik- und Tanzlehrer Josef Gerlach, der hier ab 1839 wohnte. 1912 wurde das Haus von der Stadt für die Zwecke des Volkskundlichen Museums angekauft, dessen Sammlungen bis heute hier ausgestellt werden. Das heutige Erscheinungsbild des Gebäudes verrät, dass es durch Zusammenlegung zweier mittelalterlicher Häuser entstanden ist, wobei das spätgotische Spitzbogenportal noch aus dem letzten Viertel des 15. Jahrhunderts und somit aus der ältesten Bauphase stammt. Nach 1566 befand sich das Haus im Besitz des Steinmetzen Jan Merlian, der es im Stil der Renaissance umbaute. Auf ihn geht auch das reich gegliederte Portal mit den kannelierten Pilastern und dem üppigen Reliefschmuck zurück, wie das Monogramm IM und die Jahreszahl 1575 in der Rollwerkkartusche oben im Bogen belegen. Der Aufsatz des Portals aus dem Jahr 1607 trägt das Wappen des späteren Besitzers Jan Kotorovský von Lvovany. Das Haus wurde offenbar bei der Eroberung Pilsens durch General Graf Ernst von Mansfeld 1618 schwer beschädigt, denn dessen Truppen drangen über die Holzgasse ins Stadtinnere vor. Eine umfassende Restaurierung beider Häuser erfolgte erst nach 1696 im Zuge des barocken Umbaus, mit dem Jakob Auguston in Pilsen erstmals als Baumeister in Erscheinung tritt. Die Fassade des Hauses wurde um Stuckreliefs bereichert, seine Gesamtsilhouette durch den neuen Giebel erheblich verändert.

Zurück auf dem Ring wendet man sich der Nordostecke zu. Beachtung verdient das Bürgerhaus Zum Schwarzen Adler/U Černého orla (Nr. 9), das 1860 im Stil der romantisierenden Neoromanik verändert wurde, im Erdgeschoss aber noch immer die als Dreiergruppe angelegten bossierten Renaissance-Portale aufweist. Auch die um 1750 entstandene barocke Fassade des Hauses Zum Gottesauge/U Božího oka (Nr. 8) ist einen Blick wert.

Das hohe viergeschossige Nachbargebäude, das **Bezděk-Haus/U Bezděků** (Nr. 7) **(14)**, wurde 1906/07 nach Plä-

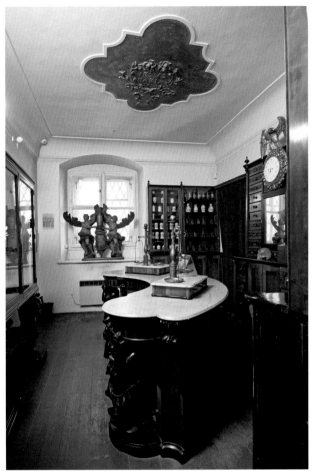

links:
Volkskundliches
Museum im
Gerlach-Haus, barocke
Apotheke

rechts:
Das neogotische
Bezděk-Haus von
Kamil Hilbert, 1906/07

Seite 30:
oben:
Wallenstein-Haus im
Stil der Renaissance,
später barock
umgebaut

unten:
Gerlach-Haus,
barocker Umbau von
Jakob Auguston, nach
1696

nen des bedeutenden tschechischen Architekten Kamil Hilbert errichtet. Hilbert war ein Vertreter des späten Historismus und seine Erfahrungen mit der Restaurierung historischer und vor allem kirchlicher Denkmäler – sein bekanntestes Werk ist die Vollendung des St. Veits-Doms in Prag – ist dem Gebäude durchaus anzusehen. Es gilt als das gelungenste Beispiel neogotischer Architektur in Pilsen. Die Fassade, die in einen Dreiergiebel mit durchbrochenem Maßwerk ausläuft, zeigt im ersten Stock plastischen Figurenschmuck von Stanislav Sucharda, dem führenden Bildhauer der Sezession in Böhmen. Zu Füßen der Männerfigur mit Kasse ganz links lässt sich das Relief eines Hauses mit zwei gotischen Spitzgiebeln erken-

nen. Es ist das nach 1527 errichtete spätgotische Gebäude, das dem Neubau weichen musste.

Der Rundgang um den Ring endet am Engel-Brunnen. Von hier aus bietet sich ein freier Blick auf das Eckhaus der nördlichen Front, dessen Säulenportal aus der Zeit um 1578 vermutlich auf Giovanni de Statia zurückgeht. Um 1760 erhielt das Gebäude seine stuckierten Muschelreliefs über den Fenstern, die hohen korinthischen Säulen, die Rocaillen und das Konsolengesims. Mit seiner so reich gestalteten Rokokofassade steht es in reizvollem Spannungsverhältnis zu der um ein halbes Jahrhundert jüngeren, äußerst zurückhaltenden Empirefassade des Nachbarhauses links.

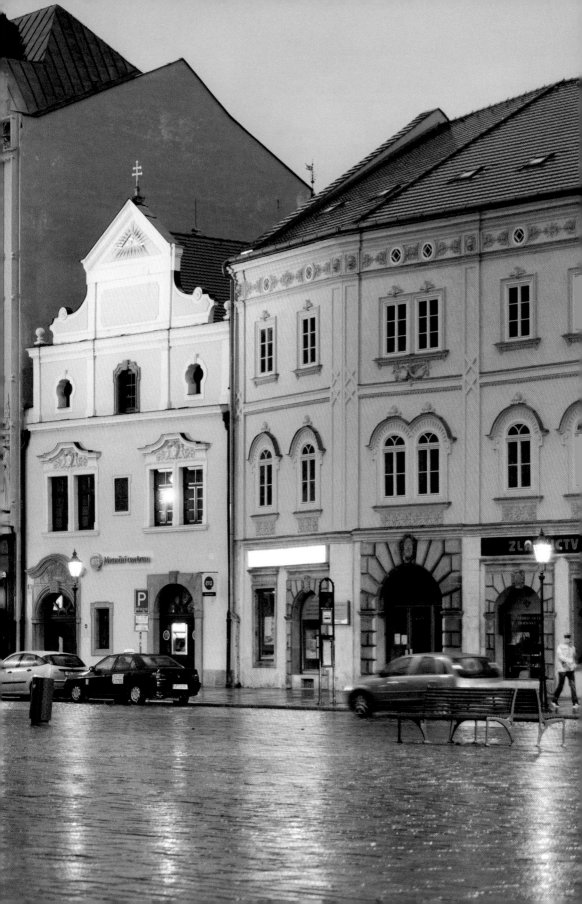

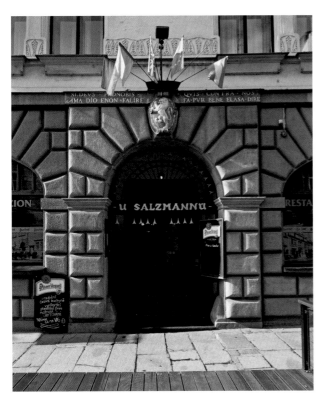

Renaissance-Portal
des Salzmann-Hauses
von Jan Merlian, 1584

Entlang des ehemaligen Festungsrings

Der Engel-Brunnen ist der Ausgangspunkt für einen großen Rundgang durch die Parkanlagen des ehemaligen Festungsrings, der vor allem zu den Gebäuden vom Ende des 19. und dem Beginn des 20. Jahrhunderts führt. Ähnlich wie andere europäische Städte begann auch Pilsen zu Beginn des zweiten Viertels des 19. Jahrhunderts die engen Fesseln der mittelalterlichen Befestigung zu sprengen und sich von seiner barocken Wehranlage zu befreien. An Stelle der geschleiften Mauern, Bastionen und auf den zugeschütteten Gräben entstanden zunächst Garten- und Parkanlagen, später auch repräsentative Bauten, meist für kulturelle Zwecke.

Seite 32/33:
Fassaden auf der
Westseite des Rings/
náměstí Republiky mit
den Häusern Zum
Schwarzen Adler und
Zum Gottesauge
sowie dem Bezděk-
Haus (v. re. n. li.)

Wendet man sich in die Prager Gasse/ Pražská ulice, erreicht man bald das auf der rechten Seite gelegene Salzmann-

Haus/U Salzmannů (Nr. 8) (15), eine bekannte Bierhalle mit langer Tradition. Allerdings ist der einzige noch erhaltene Teil des ursprünglichen Gebäudes das bossierte Renaissance-Portal. Die Jahreszahl datiert dieses herausragende Werk des Steinmetzen Jan Merlian auf 1584. Ein weiteres bossiertes Portal – zugeschrieben wird es dem ebenfalls in der 2. Hälfte des 16. Jahrhunderts hier tätigen Italiener Giovanni Dragin – rahmt den Eingang des Renaissance-Hauses auf der Straßenseite schräg rechts gegenüber (Nr. 13). Heute befinden sich hier Ausstellungsräume der Westböhmischen Galerie. In der Seitenstraße links, der Perlgasse/Perlová ulice, verdient das kleine Häuschen Nr. 6 Aufmerksamkeit: Sein vorkragendes Geschoss wird von vier großen gotischen Kragsteinen getragen, die auf toskanischen Säulen ruhen. Im Erdgeschoss hat sich das Steingewände eines mittelalterlichen Ladens erhalten.

An der Ecke Perlgasse/Prager Gasse befindet sich das **Haus Zum Weißen Löwen/U Bílého lva** (Nr. 15) (16), dessen Kern noch aus der Renaissance stammt. Zugleich handelt es sich hier um ein qualitätvolles Beispiel klassizistischer Architektur aus der Zeit um 1800. Die der Prager Gasse zugewandte Fassade mit Mittelrisalit und Loggia geht vermutlich auf den Pilsener Baumeister Simon Michael Schell zurück. Erhalten ist außerdem das ausladende Renaissance-Portal mit Ädikula, zwei kannelierten Säulenpaaren und reichem Steindekor – ein höchstwahrscheinlich vor 1584 entstandenes Werk von Giovanni de Statia.

In unmittelbarer Nachbarschaft erhebt sich der bereits 1541 belegte viereckige **Wasserturm** (17). Im Untergeschoss haben sich Teile eines Pumpwerks sowie ein rekonstruiertes Wasserrad aus dem 19. Jahrhundert erhalten, die beide im Rahmen einer Führung durch den Pilsener Untergrund besichtigt werden können (Eingang über das Brauereimuseum in der Veleslavingasse). Im Dienste der Öffentlichkeit stand auch das Gebäude der gegenüberliegenden **Fleischbänke/**

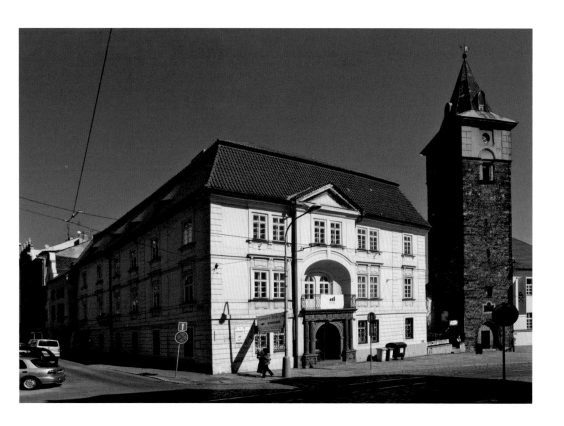

Der Wasserturm und
das klassizistische
Haus Zum Weißen
Löwen, Renaissance-
portal von Giovanni
de Statia, vor 1584

Masné krámy (18), in dem sich heute ein Ausstellungssaal der Westböhmischen Galerie befindet. Die bereits vor 1650 errichteten Fleischbänke wurden 1856 im neogotischen Stil umgebaut, ihr heutiges Aussehen erhielten sie durch den 1972 fertiggestellten Umbau zur Galerie. Unterhalb der Fleischbänke gelangt man auf eine teilweise zugeschüttete Brücke, die einst zum mittelalterlichen Prager Tor gehörte. Links öffnet sich der Blick auf den modern rekonstruierten Mühlgraben. Auch er war ursprünglich in die Wehranlage integriert. 1921/22 wurde er zugeschüttet und der breite Grüngürtel der Križík- und Šafařík-Promenaden/ Křižíkovy sady, Šafaříkovy sady angelegt. Rechts durch die Anlagen, vorbei an der Statue des heiligen Johannes von Nepomuk – geschaffen 1685 nach dem berühmten barocken Vorbild auf der Prager Karlsbrücke und ursprünglich auf der alten Brücke über die Radbusa platziert – nähert man sich der Lücke zwischen Holzgasse/Dřevěná ul. und Zeug-

hausgasse/Zbrojnická ul., in der ein Stück der mittelalterlichen Befestigung zu sehen ist. Blickfang ist das monumentale »Theatrum mundi« mit einer Fläche von 200 Quadratmetern auf der Seitenwand eines Hauses. Es stellt Ereignisse und Persönlichkeiten aus der Geschichte Pilsens dar: Herrscherfiguren, Bürgermeister, Unternehmer und Persönlichkeiten des kulturellen Lebens. 2001 haben die Pilsener Künstler Vladivoj Kotyza und Vladimír Čech das Gemälde geschaffen.

Eine Dominante am Grüngürtel ist das **Westböhmische Museum** (19), das von 1897 bis 1900 an der Stelle der südöstlichen Biegung der Stadtbefestigung entstand. Der Neorenaissance-Bau mit seinen langen Seitenflügeln geht auf einen Entwurf des damaligen Museumsleiters Josef Škorpil für das Historische und Kunstgewerbliche Museum zurück. An der Gestaltung der einzelnen Felder der Außenfassade sowie der Jugendstilreliefs im Inneren war Celestýn Klouček,

Das neogotische
Gebäude der
Fleischbänke von
1856

Seite 37:
oben:
Westböhmisches
Museum, entworfen
von Josef Škorpil,
1897–1900

unten:
Haupttreppe im
Westböhmischen
Museum

Seite 38:
oben:
Bürgerliches
Vereinshaus/
Měšťanská beseda
von Alois Čenský,
1901

unten:
Die barocke
St. Anna-Kirche von
Jakob Auguston, 1735

Seite 39:
oben:
Josef-Kajetán-Tyl-
Theater (Großes
Theater) von Antonín
Balšánek, 1897–1902

unten:
Zuschauerraum des
Tyl-Theaters

Seite 40/41:
Blick vom Turm der
St. Bartholomäus-
Kathedrale auf die
Große Synagoge und
die Škoda-Werke

Professor an der Kunstgewerbeschule in Prag, mit seinen Schülern beteiligt. Auch das Eingangsportal mit seinen allegorischen Figuren des Keramikhandwerks in Geschichte und Gegenwart ist ein Werk Kloučeks und nimmt thematisch Bezug auf die beiden Flügel des Museums. Erwähnung verdient auch das große zweiteilige Relief mit der Darstellung des Böhmischen Mägdekriegs von Vojtěch Šaff aus dem Jahr 1900 im Hauptaufgang sowie die Lünetten des bedeutenden Pilsener Malers Augustin Nějmec im sogenannten Jubiläumssaal des zweiten Obergeschosses.

Auf der Kopecký-Promenade schließt sich an den Museumsbau das Gebäude der Stadtsparkasse Pilsen an, heute Česká spořitelna (Tschechische Sparkasse), die ihr modernistisches Erscheinungsbild einem Umbau durch Bedřich Bendlmayer im Jahr 1915 verdankt. Die Allegorien der Sparsamkeit und des Überflusses über der antikisierenden Säulenreihe an der Frontseite stammen

von Josef Kalvoda. Die Kopecký-Promenade trägt ihren Namen nach Martin Kopecký, der sich als Bürgermeister zwischen 1828 und 1850 um die Entwicklung der Stadt große Verdienste erwarb. Sein Denkmal, ein Werk des sonst eher in Prag tätigen Bildhauers Anton Wild, wurde 1861 im Zentrum der Promenade enthüllt. Ihm gegenüber befindet sich das **Bürgervereinshaus/Měšťanská beseda (20)**. Es wurde 1901 nach Entwürfen von Alois Čenský fertiggestellt und gehörte seinerzeit zu den prächtigsten und bestausgestatteten Gebäuden seiner Art in Böhmen. An der Ausgestaltung der Fassade und des Inneren wirkten zahlreiche Künstler mit: so die Bildhauer Josef Pekárek (Pilsener Paar und Dudelsackspieler im Erdgeschoss) und Antonín Popp (Allegorie der Eintracht und des Edelmuts in der Attika) oder die Maler Láďa Novák (Konzert und Vorlesung auf der Fassade) und Viktor Oliva (Ausschmückung des Großen Saals).

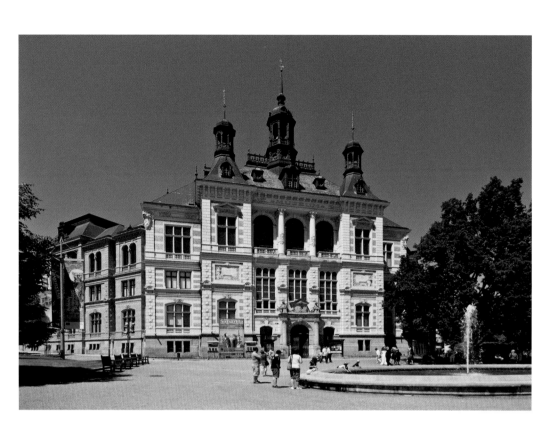

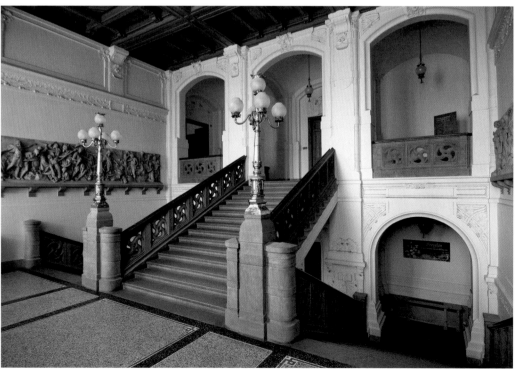

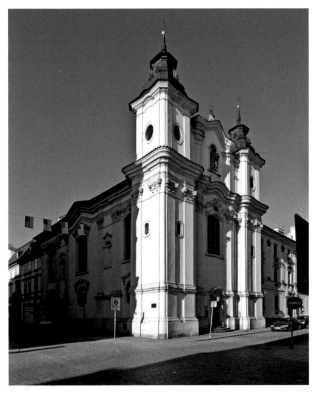

An der Nordseite der sich anschließenden Smetana-Promenade erstreckt sich fast über die ganze Länge die heutige Wissenschaftliche Bibliothek des Bezirks Pilsen. Die Gebäude des 1782 aufgehobenen Dominikanerinnenklosters baute Simon Michael Schell zu Beginn des 19. Jahrhunderts für die Zwecke des Prämonstratenser-Gymnasiums und des Philosophischen Instituts um. Dem ursprünglichen religiösen Zweck dient nur noch die **St. Anna-Kirche/kostel sv. Anny (21)**. Der imposante Bau mit Doppelturmanlage an der Ecke Bedřich-Smetana-Straße und frühere Engelgasse/Bezručova ulice ist das letzte Werk von Jakob Auguston und lässt die Vorliebe des Baumeisters für die Formensprache des schwingenden Barock erkennen. Die Kirche wurde 1735 geweiht. Von der bemerkenswerten Innenausstattung verdienen insbesondere die qualitätvollen Deckenfresken Beachtung, ein Zyklus mit Heiligen des Dominikanerordens von dem Pilsener Maler Franz Julius Lux.

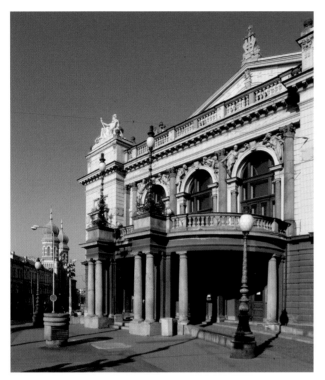

Das Prämonstratenser-Gymnasium, bis 1926 in den ehemaligen Konventsgebäuden befindlich, war eine Wirkstätte vieler hervorragender Erzieher und Wissenschaftler. Einige der bedeutendsten seien hier genannt: der Mathematiker und Philologe Josef Vojtěch Sedláček und der Naturkundler, Physiker und Historiker Josef František Smetana sowie der seit 1809 in Pilsen tätige Universalgelehrte Josef Stanislav Zauper, ein Bewunderer und Freund Johann Wolfgang von Goethes. Er war Lehrer des Komponisten Bedřich Smetana, der 1843 hier sein Abitur bestand.

Vorbei an dem von Tomáš Seidan 1873 geschaffenen Denkmal für Josef František Smetana, einem Cousin des Komponisten, geht man in Richtung **Josef-Kajetán-Tyl-Theater (22)**, dessen mächtiges Gebäude mit den seitlichen Terrassen auf dem höchsten Punkt des äußeren Ringes thront, dort, wo die Smetana-Promenade auf die heutige Hauptverkehrsstraße sady Pětatřicátníků trifft.

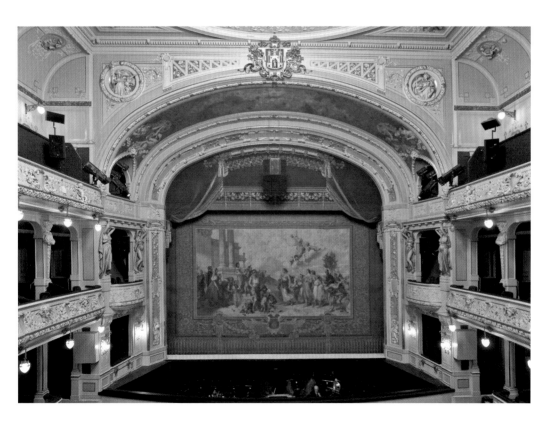

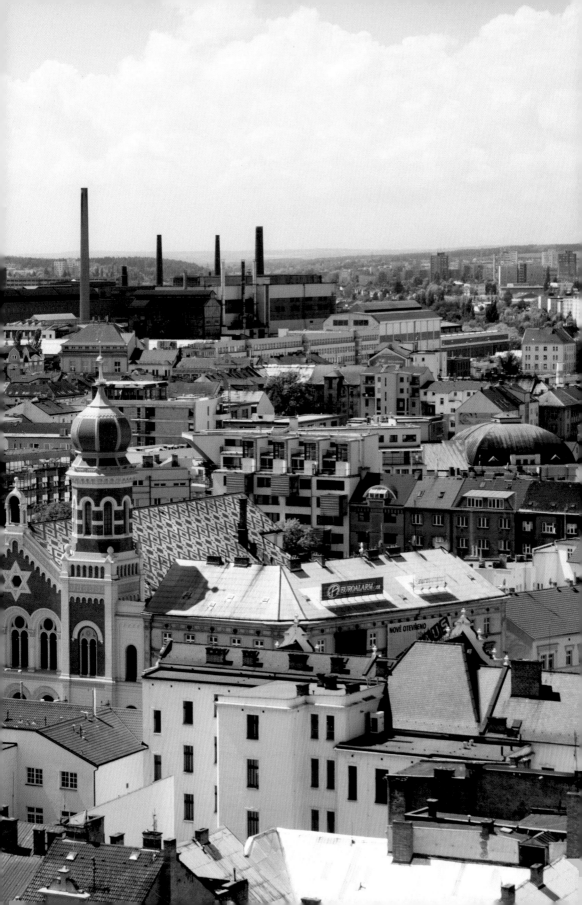

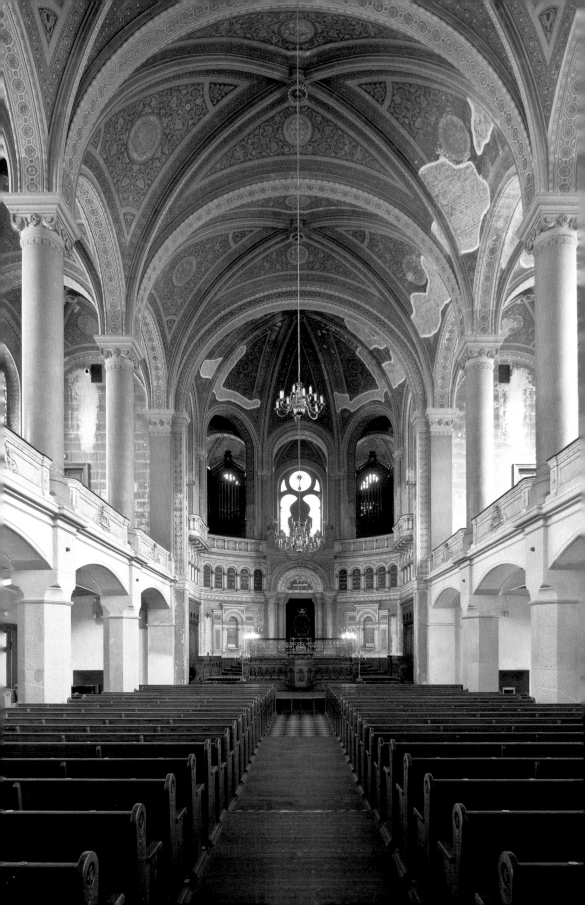

Seite 42:
Dreischiffiger
Innenraum der
Großen Synagoge

Dem Bau vorangegangen war ein Wettbewerb, an dem auch der namhafte Wiener Architekt Josef Hoffman zusammen mit František Krásný teilgenommen hatte. Den Sieg errang jedoch Antonín Balšánek, dessen Name vor allem mit dem erst später entstandenen Gemeindehaus in Prag verbunden ist. Sein Entwurf im Stil der Neorenaissance wurde nach einigen Veränderungen umgesetzt und das Theater der königlichen Stadt Pilsen konnte am 27. September 1902 mit Bedřich Smetanas *Libuše* feierlich eröffnen. Foyer und Zuschauerraum sind reich ausgeschmückt, für den Vorhang schuf Augustin Nějmec eine monumentale Allegorie: *Pilsen heißt die Künste an der Schwelle des neuen Theaters willkommen.* Das Äußere des Gebäudes zieren zahlreiche Skulpturen: auf Pylonen beidseits der Stirnfront die allegorischen Figurengruppen *Drama* und *Oper* von Ladislav Šaloun, in den Nischen über den Fenstern die Figurengruppen *Liebe und Eifersucht, Begeisterung und Opferbereitschaft* sowie *Heldentum und Schicksal.* Runde Medaillons rahmen Porträts führender Dramatiker und Komponisten, darunter Hynek Palla – Leiter des Pilsener Gesangvereins Hlahol und Autor der Schrift *Die Erfolge der Kunst in Pilsen* – sowie der Librettist und Schriftsteller Bernhard Guldener.

Nördlich des Theaters erhebt sich die mächtige Doppelturmfassade der **Großen Synagoge (23)**. Das 1893 fertiggestellte neoromanische Ziegelgebäude zeigt Schmuckelemente im maurischen Stil, der Spitzgiebel in der Mitte trägt die Gesetzestafeln. Mit seinem ersten Pilsener Bau knüpfte Rudolf Stech hier an Pläne des in Wien tätigen »Synagogenarchitekten« Max Fleischer an und führte sie weiter. Entstanden ist ein funktionsgerechter dreischiffiger Sakralbau mit Betraum und Frauengalerie – die zweitgrößte Synagoge Europas. Ihre hervorragende Akustik macht sie heute zu einem beliebten Konzertsaal.

Einen Großteil der gegenüberliegenden Häuserfront nimmt das massige Gebäude der Pilsener Handels- und Gewerbekammer ein, heute Sitz der Juristischen Fakultät der Westböhmischen Universität. Der Bau mit Eckturm und Dreifachgiebel im Stil der böhmischen Neorenaissance geht auf gemeinschaftlich erarbeitete Entwürfe des Architekten Ladislav Skřivánek und des Kammerpräsidenten Josef Houdek zurück.

Zurück über die ehemalige Reichstorgasse/Prešovská ulice geht es auf den Ring. Rechter Hand sieht man das zweigeschossige Haus Zur Goldenen Sonne/U Zlatého slunce (Nr. 7), heute Sitz des Staatlichen Amtes für Denkmalpflege. Seine heutige Gestalt erhielt es 1777, als der Pilsener Architekt Antonín Barth durch Umbau ein ansehnliches Stadtpalais schuf. Den Blick zieht es vor allem durch die vergoldeten Stuckarbeiten in der großen Nische auf sich, von denen es auch seinen Namen hat. Die Spannbreite des Architekten erkennen wir aus dem etwa ein Vierteljahrhundert später von ihm im klassizistischen Stil errichteten Nachbarhaus Zum Goldenen Löwen/U Zlatého lva (Nr. 5). Von kulturhistorischem Interesse ist Haus Nr. 3. Hier lebte bis zu seinem Tod 1856 der tschechische Journalist, Schriftsteller und Dramatiker Josef Kajetán Tyl, der Autor des zur tschechischen Nationalhymne erhobenen Liedes *Kde domov můj* (»Wo ist meine Heimat«).

▨ Außerhalb der Altstadt

Die industrielle Entwicklung und der damit verbundene wirtschaftliche Aufschwung veränderten das Stadtbild Pilsens im ausgehenden 19. Jahrhundert stark. In den rasch wachsenden, zum Teil völlig neu entstehenden Vorstädten schossen die üblichen Mietshäuser hoch, es kam jedoch auch zum Bau stilistisch interessanterer Privathäuser sowie moderner Gebäude für die Verwaltung und das öffentliche Leben. Auf der Klattauer Straße/Klatovská třída sieht man mit dem Haus der Familien Hahnenkam und Škoda ein Beispiel für die Architektur einer Pilsener Unternehmervilla. Zu den historistischen Denk-

Seite 44:
unten:
Eisenbahnstation
Pilsen-Südvorstadt
mit Jugendstilhäusern
in der Halekstraße/
Hálkova ulice

Seite 45:
Jubiläums-Tor, die
Einfahrt zur
Pilsener-Urquell-
Brauerei, erbaut von
Emanuel Klotz, 1892

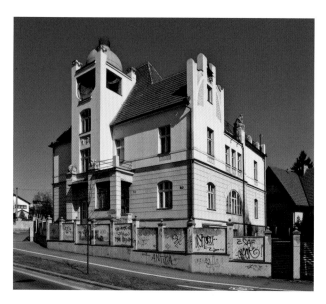

Kuppelbau mit großzügigem Vestibül, präsentiert sich im Stil der Neorenaissance. Sein ursprüngliches Erscheinungsbild erfuhr 1956 eine gewisse Veränderung durch die Ausmalung und den Figurenschmuck im Geiste des sozialistischen Realismus.

Als Pionierprojekt im weiteren Umfeld der böhmischen Jugendstilarchitektur kann die 1898 vollendete **Villa von Karel Kestřánek (25)** auf der Karlsbader Straße/Karlovarská třída (Nr. 70) gelten. Die Entwürfe stammen von František Krásný und können die Einflüsse der frühen Wiener Sezession nicht verleugnen. Leider hat der Baukörper mit seinen Stuckverzierungen und dem markanten, kuppelbekrönten Treppenturm durch unsensible Restaurierung und die neue Straßenführung sehr gelitten. Zu einem ganz eigenen Stil entwickelte die Anregungen der Sezession der Pilsener Architekt Karel Bubla. Das zeigt das Haus Nr. 7 in der Dominikanergasse/Dominikánská ulice, vor allem aber die 1905 entstandenen Mietshäuser in der Hálekstraße/Hálková ulice (Nr. 34 und 36) mit den für Bubla typischen plas-

Villa von Karel Kestřánek, Architekt František Krásný, 1897/98

mälern von Bedeutung gehört außerdem das im Stil der Neorenaissance gehaltene Tor der **Pilsener Brauerei (24)**, das sogenannte Jubiläumstor, geschaffen 1892 von dem hiesigen Architekten Emanuel Klotz. Auch der 1908 vollendete Pilsner Hauptbahnhof, ein

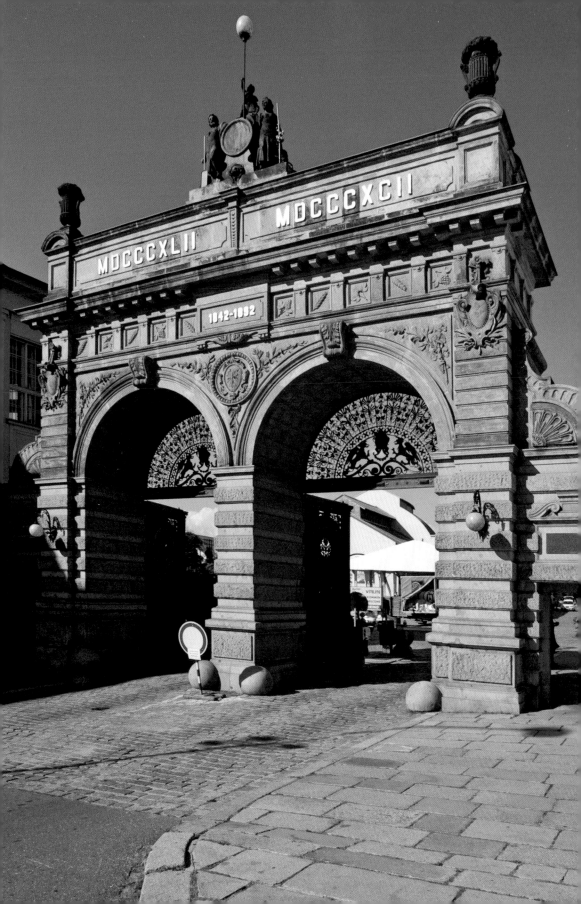

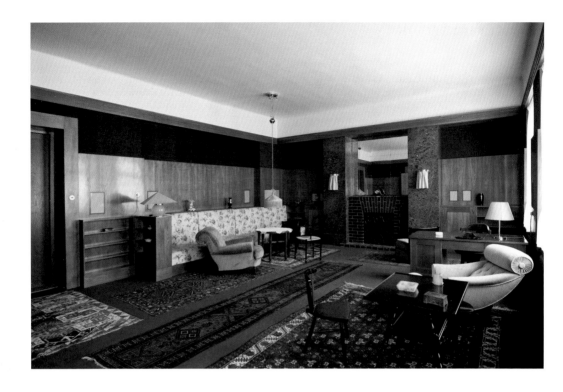

tisch modellierten figuralen und organischen Schmuckelementen.

Zu den wertvollsten architektonischen Denkmälern des 20. Jahrhunderts in Pilsen gehören zweifellos die von **Adolf Loos** zwischen 1928 und 1932 gestalteten Privatwohnungen. Auftraggeber waren Pilsener Unternehmer, die vorhandene Wohnräume von Loos modernisieren ließen. Prominente Beispiele sind die Interieurs für das Ehepaar Vogel in der Klattauer Straße/Klatovská třída 12 oder für Hugo Semler in Nr. 19 derselben Straße. Am eindrucksvollsten zeigen sich die architektonischen Maximen von Adolf Loos in dem zwischen 1927 und 1929 für das Ehepaar Brummel umgebauten Wohnhaus in der Hus-Straße/Husova ulice 58. Zugleich mit dem strengen kubischen Anbau entstand im ersten Obergeschoss ein exquisit ausgestatteter Speise- und Wohnraum mit den für Loos typischen Holzverkleidungen und Einbaumöbeln. Zu den herausragenden Werken des Modernismus der 1920er Jahre gehören zahlreiche öffentliche Gebäude des Ar-

chitekten Hanuš Zápal, etwa die Masaryk-Schule/Masarykova škola auf dem Jirásek-Platz/Jiráskovo náměstí 10 und die ehemalige Höhere Gewerbeschule auf der Karlsbader Straße/Karlovarská tř. 50. Auch der Funktionalismus ist in Pilsen vertreten, am eindrücklichsten in dem 1932 vollendeten Gebäudekomplex von Rudolf Černý an der Ecke Americká ul./ Škroupova ul. Bestimmend für das Bild Pilsens sind sicher der denkmalgeschützte ältere Bereich sowie die architektonischen Höhepunkte des frühen 20. Jahrhunderts. Doch auch in jüngster Zeit hat die Stadt einige bemerkenswerte Gebäude hinzugewonnen, die im Dienste der Öffentlichkeit modernsten Anforderungen genügen müssen und architektonisch die Sprache der Gegenwart sprechen. Sehenswert sind das Onkologische Zentrum der Universitätsklinik in Lochotín, auf dem Kampus der Westböhmischen Universität die neue Hochschule für Kunst und Design von Ladislav Sutnar und nicht zuletzt das Neue Theater am Palacký-Platz/Palackého náměstí 30, das im Herbst 2014 eröffnet wurde.

Literatur (Auswahl)

Bernhardt, Tomáš/Domanická, Jana/Domanický, Petr: Plzeň I. Historické jadro [Pilsen I. Der historische Kern]. Praha: Paseka 2014

Bernhardt, Tomás/Domanický, Petr et al.: Plzeň. Průvodce architekturou města od počátku 19. století do současnosti/Pilsen. Guide through the architecture of the town from the beginning of the 19th century to present day [Pilsen. Stadtführer zur Architektur vom Beginn des 19. Jahrhunderts bis in die Gegenwart]. Plzeň: NAVA – Nakladatelská a vydavatelská agentura 2013

Česal, Aleš: Tajemná města – Plzeň. [Geheimnisvolle Städte – Pilsen]. Praha: Regia 2004

Domanický, Petr/Jedličková, Jaroslava: Plzeň v době secese [Pilsen in der Epoche des Jugendstils]. Plzeň: NAVA 2005

Domanický, Petr/Jindra, Petr: Loos – Plzeň – Souvislosti [Loos – Pilsen – Zusammenhänge]. Plzeň: Západočeská galerie 2011

Douša, Jaroslav/ Malivánková Wasková, Marie et al.: Dějiny města Plzně I. Do roku 1788 [Geschichte der Stadt Pilsen I. Bis zum Jahr 1788]. Plzeň: Statutární město Plzeň 2014

Fajt, Jiří (ed.): Gotika v západních Čechách (1230–1530)/Gothic Art and Architecture in Western Bohemia/Gotik in Westböhmen. Praha: Národní Galerie v Praze 1995

Frýda, František (ed.): Západočeské muzeum v Plzni 1878–2008/West Bohemian Museum in Pilsen/Das Westböhmische Museum in Pilsen. Plzeň: Euroverlag 2008

Hykeš, František/Peřinová, Anna/Pflegerová, Štěpánka et al.: Plzeňská podzemí [Pilsen und sein Untergrund]. Plzeň: NAVA 2014

Janáček, František et al.: Největší zbrojovka monarchie. Škodovka v dějinách, dějiny ve Škodovce. 1859–1918 [Die größte Rüstungsfabrik der Monarchie. Die Škoda-Werke in der Geschichte, Geschichte in den Škoda-Werken]. Praha: Novinář 1990

Janouškovec, Jiří/Kejha, Josef: Zmizelá Plzeň [Verschwundenes Pilsen]. Plzeň: NAVA 2010

Lábek, Ladislav: Potulky po Plzni staré i nové I–V [Spaziergänge durch das alte und neue Pilsen I-V]. Plzeň: Společnost pro národopis a ochranu památek 1930–1931

Mencl, Václav: Plzeň. 7 kapitol z její výtvarné minulosti [Pilsen. 7 Kapitel aus der Geschichte der bildenden Kunst]. Plzeň: Krajské nakladatelství 1961

Martinovský, Ivan a kolektiv: Dějiny Plzně v datech. Od prvních stop osídlení až po současnost [Geschichte Pilsens in Daten. Von den Anfängen der Besiedelung bis in die Gegenwart]. Praha: Nakladatelství Lidové noviny 2004

Soukup, Jan: Katedrála svatého Bartoloměje v Plzni [Die Kathedrale St. Bartholomäus in Pilsen]. Plzeň: Reklamní agentura David a Jakub 2012

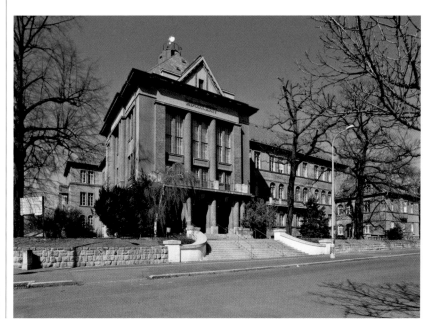

Ehemalige Höhere Gewerbeschule von Hanuš Zápal, 1923/24

Bildnachweis:

Dirk Bloch, Stadtplanerei BLOCHPLAN, Berlin: Vorsatz

Robert B. Fishman, ecomedia: 2, 6/7, 32/33, 40/41

Herder-Institut, Marburg, Bildarchiv: 10, 11

Radovan Kodera, Pilsen: vordere Umschlagseite, 5, 12, 14–21, 24/25, 26–31, 34–39, 43–47

Universitätsbibliothek Würzburg (Signatur: UB Würzburg Delin.VI,23): 4

Tobias Weger, Oldenburg: 22/23, hintere Umschlagseite

Westböhmisches Museum in Pilsen: 8, 9, Nachsatz

Bibliografische Information der Deutschen National-bibliothek Die Deutsche Nationalbibliothek verzeichnet diese Publikation in der Deutschen Nationalbibliografie; detaillierte biblio-grafische Daten sind im Internet über http://dnb.dnb.de abrufbar.

1. Auflage 2015

ISBN 978-3-7954-2849-5

Diese Veröffentlichung bildet Band 282 in der Reihe »Große Kunstführer« unseres Verlages. Begründet von Dr. Hugo Schnell † und Dr. Johannes Steiner †.

© 2015 Verlag Schnell & Steiner GmbH, Leibnizstraße 13, D-93055 Regensburg

Telefon: (09 41) 7 87 85-0

Telefax: (09 41) 7 87 85-16

Übersetzung aus dem Tschechischen: Kristina Kallert, Regensburg

Redaktion und Lektorat: Tanja Krombach, Deutsches Kulturforum östliches Europa

Satz und Druck: Erhardi Druck GmbH, Regensburg

Weitere Informationen zum Verlagsprogramm erhalten Sie unter: www.schnell-und-steiner.de

Vordere Umschlagseite:
Blick auf die St. Bartholomäus-Kathe-drale auf dem Platz der Republik, rechts einer der Brunnen von Ondřej Císler

Rückwärtige Umschlagseite:
Blick von der St. Bartholomäus-Kathe-drale auf die Große Synagoge

Vorsatz:
Pilsen/Plzeň, Stadtplan mit Legende

Nachsatz:
Die Eroberung Pilsens durch den ständischen Heerführer Graf Mansfeld 1618. Vedute von Johann Hauer, um 1620, gedruckt in Nürnberg bei Simon Halbmayer

Band 8 in der Reihe »Große Kunstführer in der Potsdamer Bibliothek östliches Europa« in Zusammenarbeit mit dem Deutschen Kulturforum östliches Europa. Das Kulturforum wird gefördert durch die Beauftragte der Bundesregie-rung für Kultur und Medien aufgrund eines Beschlusses des Deutschen Bundestages.

 Die Beauftragte der Bundesregierung für Kultur und Medien

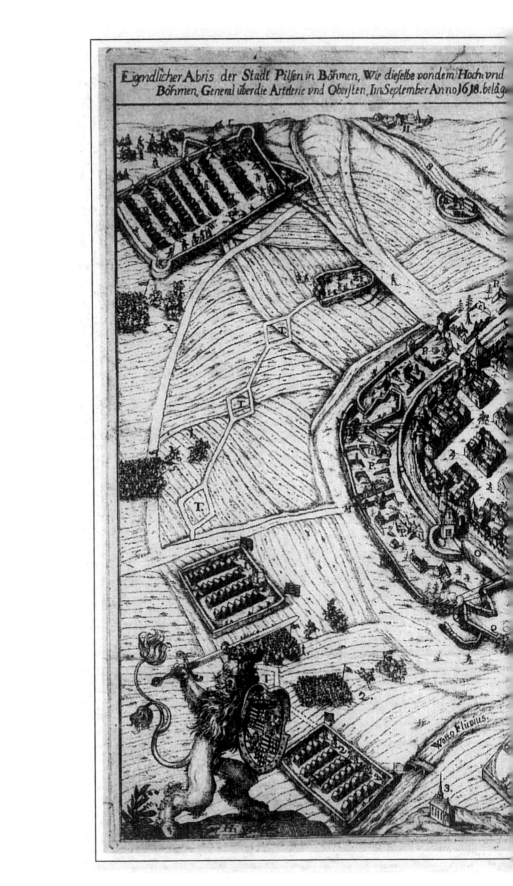

Eigendlicher Abris der Stadt Pilsen in Böhmen, Wie dieselbe vondem Hoch: vnd
Böhmen, General überdie Artderie vnd Obersten, Im September Anno 1618. beläg